※ 마음을 전하는 손그림 편지 ※

에테가미
絵手紙

+ 마음을 전하는 손그림 편지 +

에테가미
絵手紙

후쿠마 에리코 지음

소미미디어
Somy Media

인생이란 정말이지 신비한 것 같습니다.

일본에서 태어나 서른두 살 때 재일 한국인 남편과 결혼했을 때만 해도,

설마 제가 한국에서 살게 될 줄은

꿈에도 몰랐습니다.

그로부터 29년…

저는 지금 서울에서 살며 일본과 한국을 오가며

'에테가미(손그림 편지)'를 알리는 활동을 하고 있습니다.

이런 제 모습을 어머니가 보면 뭐라고 말할까요.

휴대전화 보급률이 세계 1위인 한국.

'어디에 있든 누군가와 금방!' 이어질 수 있는

이 나라에서

일부러 '먹'과 '붓' 같은 시대에 뒤떨어진 필기구를 사용해

며칠이나 걸려 편지를 쓴다고?

"말도 안 돼…." 그런 이야기도 들었습니다.

그렇지만 그런 시대이기 때문에, 속도와 활자 정보에 피로해진
마음과 머리는 '조용하고 편안한 시간'을
원하고 있지 않을까요?

조용한 방에서
먹을 가는 소리를 듣고
먹의 향기를 맡고
붓끝이 종이에 닿는 그 감각을 느껴봅시다.
먹이 번지는 것과 함께 마음이 풀어지는 것이 느껴질 것입니다.

어떤 인연인지 모르겠지만 이 책을 손에 들어주신 독자 여러분께서
그런 시간을 느낄 수 있다면 기쁘겠습니다.

이 책을 출판하는 데 있어 도움을 주신 일본의 고이케 노부오, 고이케 교코 선생님 부부를 비롯해 일본에테가미협회 여러분께 감사드리고, 무엇보다 존경하는 한국의 많은 분들 덕분에 여기까지 올 수 있었던 만큼 진심으로 감사드립니다.

한국 독자분들도 한 분이라도 더 많이 이 책을 읽고 인생을 더욱 더 풍요롭게 만들 수 있다면 정말 기쁘겠습니다.

2023년 봄
후쿠마 에리코

목 차
CONTENTS

〈백합〉

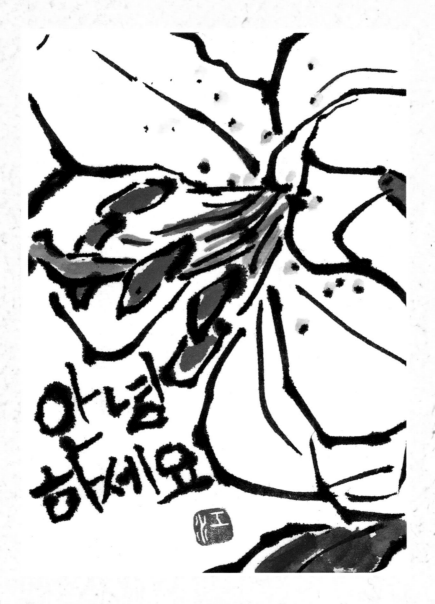

– 후쿠마 에리코

손그림 편지란 ?

손그림 편지란

『그림이 있는 편지를 보내는 것!!』
기본은 직접 손으로.

주변의 것들을 모티브로.

- **짧은 시간** 내에 그려서

- **짧은 말**을 덧붙여

- **주위 사람**에게 보내는 것

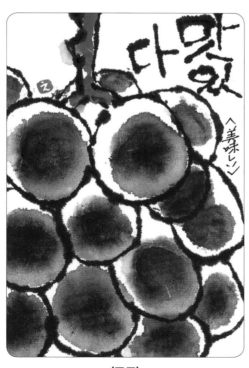

〈포도〉
맛있어

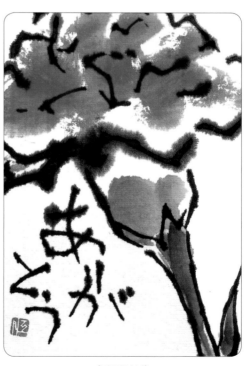

〈카네이션〉
감사합니다

손그림 편지 이전의 편지 형태

▶▶▶▶▶

- 용건이 있을 때 보냅니다(초대장, 연하장, 안내장… 등).
- 기본적인 형식이 있습니다.
- 문장만으로 표현합니다.
- 그림이 있는 엽서 등을 구입해서 씁니다.
- 그림을 잘 그리는 사람은 그림도 그려서 넣습니다.

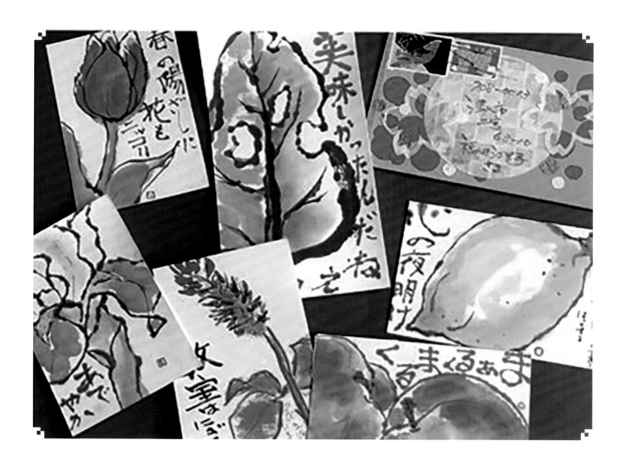

손그림 편지

- 특별한 용건이 없어도 보낼 수 있습니다.
 (예쁜 꽃을 보았다, 맛있는 음식을 먹었다… 등)
- 정해진 형식이 없습니다.
- 문장뿐 아니라 그림도 넣을 수 있습니다.
- 기본적으로는 붓으로 그리지만 어떤 필기용구라도 괜찮습니다.
 (연필, 사인펜, 나뭇가지, 나무젓가락, 타월붓)
- 그림뿐 아니라 색종이, 지우개 도장, 종이박스를 이용한 다양한 손그림 편지도 있습니다.

손그림 편지는 누가
언제
어떻게
만들었을까요?

손그림 편지 창시자

고이케 구니오

KOIKE KUNIO

1941년 에히메현에서 출생했습니다. 도쿄학예대학 서도과 재학 중에 손그림 편지를 시작하였습니다. 37세 때 잡지 「계간 은화」의 모든 책에 한 장씩 직접 그린 손그림 편지를 끼워 넣는 기획이 주목을 받았습니다.

1985년 일본에테가미협회를 창립했습니다. 그 후 일본 국내는 물론 상하이, 파리, 룩셈부르크 등 해외에서도 손그림 편지 전시회를 개최하였습니다.

2020년 도쿄도 고마에시 최초의 명예 시민으로 선정되었습니다.

2021년 문화청 장관 표창 수상.

2022년 마쓰야마시 문화스포츠명예상을 수상하였습니다.

손그림 편지는
누가
언제
어떻게
만들었을까요?

손그림 편지의 기원

대학 재학 당시 서도 수업에 만족하지 못하고 대학에 다니는 대신 다양한 장르의 전시회를 보러 가거나 세상에서 일류로 불리는 사람들의 강연회에 참석하였고 그곳에서 느낀 '감동'과 '감격', '발견' 등 자신의 솔직한 감정을 친구 한 사람에게 써서 전했습니다(그때 친구와는 81세가 된 지금도 편지를 주고받고 있습니다.).

〈당시의 사진〉

그가 받아주지 않았으면 손그림 편지는 없었을 것이다.
―고이케 구니오

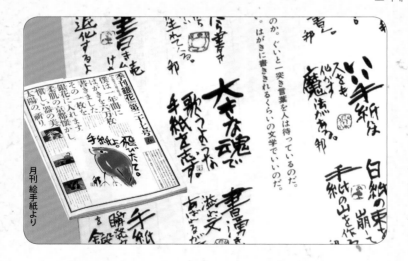

1979년 유행의 계기

잡지 「계간 은화」에 6만 장의 손그림 편지를 끼워 넣어 세상을 놀라게 하였습니다.

언젠가 전시회 회장에 잡지 「계간 은화」 편집장이 찾아와 고이케 구니오 씨의 정열적인 손그림 편지를 보고 잡지에 직접 그린 손그림 편지 6만 장을 삽입하는 것이 어떻겠냐고 제안했습니다.

손그림 편지는
누가
언제
어떻게
만들었을까요?

1985년 NHK '오하요 저널'에 출연하면서
손그림 편지가 전국에 알려졌습니다.
일본에테가미협회가 설립되었습니다.
손으로 직접 쓴 '손그림 편지 통신'을 발행했습니다.
'손그림 편지 친구들의 모임'을 결성했습니다.

대담회 모습

1년에 한 번 '손그림 편지 친구들의 모임 전국 대회'가 개최되며 600~1000명이 참가합니다. 강연회 및 대담회, 스케치 강좌 등 내용도 충실합니다.

2022년 손그림 편지 친구들의 모임 명부

매년 1700명의 사람이 참가해 교류를 즐깁니다.

1996년 유일한 손그림 편지 전문지
「월간 손그림 편지」 창간

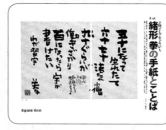

손그림 편지에 대한 힌트뿐 아니라 일류 작가와 화가 특집을 통해 많은 것을 배울 수 있습니다.
또한 '일본에테가미협회'가 주최하는 강좌의 정보 등 충실한 내용을 자랑합니다.

2011년 동일본 대지진 당시 일본에테가미협회는 전국의 회원에게 호소하여 에어컨이 설치되어 있지 않은 피난소에 위로하는 손그림 편지와 부채 1만 개 이상을 보냈습니다.

독자들이 자신의 손그림 편지를 투고하는 '광장'은 인기가 많은 페이지입니다.

2004년 고이케 구니오 손그림 편지 미술관 개관

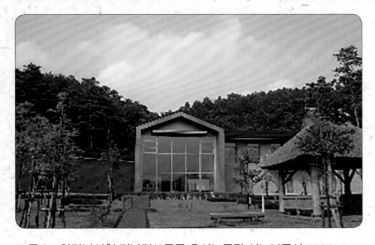

야마나시현 오시노무라에 위치한 고이케 구니오 손그림 편지 미술관입니다. 후지100경에도 선정된 절경지에 선 이 미술관에서 고이케 구니오의 손그림 편지를 체험할 수 있습니다. 그룹 및 개인의 손그림 편지 체험도 가능합니다(예약이 필요합니다.).

■ 주소 : 야마나시현 미나미쓰루군 오시노무라 시노부구사 2838-1
　Tel : 0555-84-3222 / Fax : 0555-84-3320
　홈페이지 : http://shikinomori.starfree.jp/

서툴러도 괜찮아, 서툴러서 더 좋아

손그림 편지는 작품이 아닙니다!! 편지입니다!!

그러므로 다른 사람과 비교할 필요가 없습니다.
상을 주지도 않으며 급수 같은 것도 없습니다.

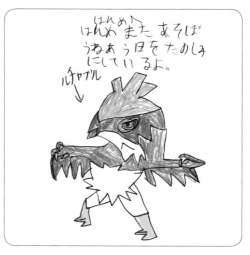

손자의 엽서①

〈포켓몬스터 캐릭터〉

〈손주로부터의 손그림 편지〉

할머니에게
할머니, 우리 다음에 또 놀아요
다시 만날 날을 기대할게요

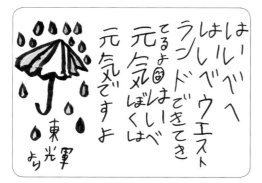

손자의 엽서②

할아버지에게
할아버지, 저는 슈퍼에 와 있어요
할아버지, 저는 건강해요

손그림 편지에 기술은 필요 없습니다!!

마음으로 그리고
자신의 생각을 그리고
상대를 생각하며 그리면 됩니다.

마음을 담은 손그림 엽서는 아름답습니다!!
그러기 위해서는 **충실한 매일**이 필요합니다.
손그림 편지는 그리는 방법이 아니라 **삶의 방법**입니다.

손그림 편지는 일상의
생활을 소중히 여깁니다!!

주위에 있는 채소와 꽃, 과일 등
무엇이든 주제가 될 수
있습니다.

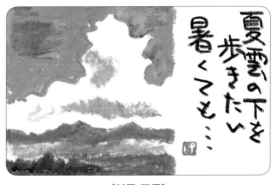

〈여름 구름〉
여름 구름 아래를 걷고 싶다
아무리 덥다 해도…

남은 날이 얼마 남지 않은 지인이 그린 손그림 편지입니다.
암의 부작용으로 힘들고 괴롭던 나날,
이렇게 아름다운 색을 칠할 수 있을 줄이야.
멋지게 사는 법을 알려주셔서 감사합니다.
그리고 잊히지 않는 손그림 편지를 남겨주셔서
감사합니다.
(자세한 것은 104~110쪽을 참조하세요.)

편지를 다 쓰면
꼭 우체통에 넣어주세요!!

백 통의 메일보다
손으로 직접 그린 엽서 한 장은
마음을 더 잘 전할 수 있습니다.
그러므로 꼭 우체통으로!

고이케 선생님이 한국으로 보내주신 손그림 편지

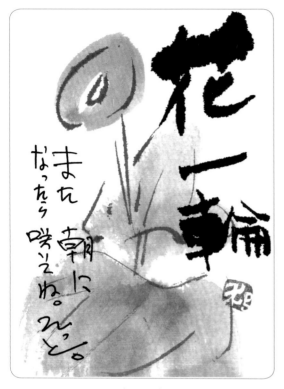

〈나팔꽃〉
한 송이 꽃, 또 아침이 되니 피었네, 소리도 없이

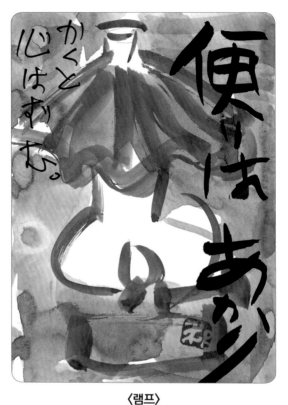

〈램프〉
소식은 불빛 같은 것, 보내면 마음이 따뜻해집니다

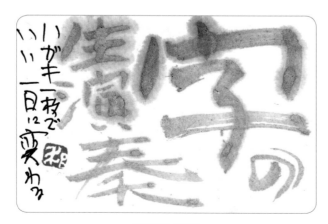

〈글씨의 연주〉
글씨의 연주, 엽서 한 장으로 기쁜 날로 바뀝니다

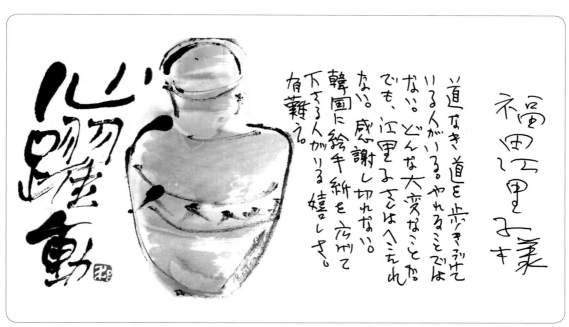

〈항아리〉

340×162

마음의 약동

길이 없는 길을 걸어가는 사람이 있습니다
억지로 해야 하는 일도 아니고 무척이나 힘든 일입니다만
그렇지만 에리코 씨는 꺾이지 않습니다
너무나도 감사합니다
한국에 손그림 편지를 알리는 사람이 있다는 기쁨
너무나 감사합니다

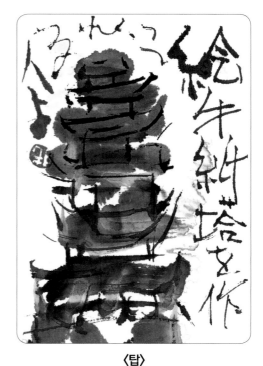

〈탑〉

손그림 편지 탑을 만들어준 사람에게

만년필로 그린 선도 매력적입니다!!

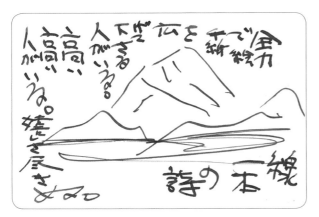

〈후지산〉

선 한 줄의 시
전력으로 손그림 편지를 알리는 사람이 있습니다
고귀한 뜻을 가진 고귀한 사람이 있습니다
너무나도 기쁜 일입니다

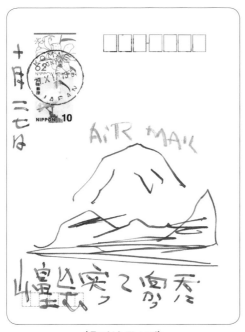

〈후지산 주소면〉

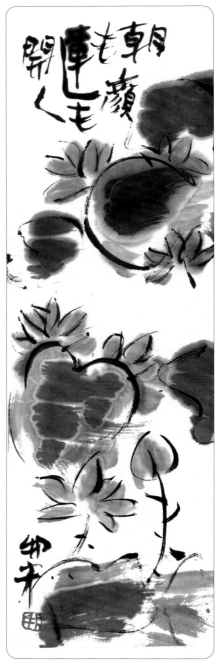

〈연꽃〉 170×540

나팔꽃도 연꽃도 피었습니다

서툴러도 괜찮아 서툴러서 더 좋아

아무리 서툴러도 괜찮아

기술적으로 서툴러도 열심히 그린 그림은 기술적으로 뛰어난 그림보다 더 매력적일 수 있습니다.
마음을 담아 그린 것이라면 아무리 서툴러도 괜찮습니다.

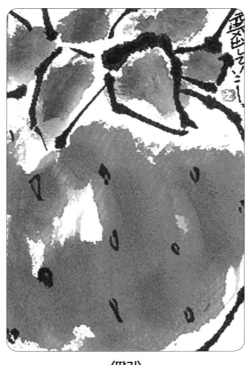

〈딸기〉
힘차게 가자

느리고 시대에 뒤처진 것이라 해도 역시 직접 쓴 글이 최고!!

이 세상에는 수많은 종류의 폰트가 있지만 수천 가닥의 털로 이루어진 붓끝으로 전하는
자신의 감정은 인공적인 글자로는 흉내낼 수 없습니다.

〈고비〉

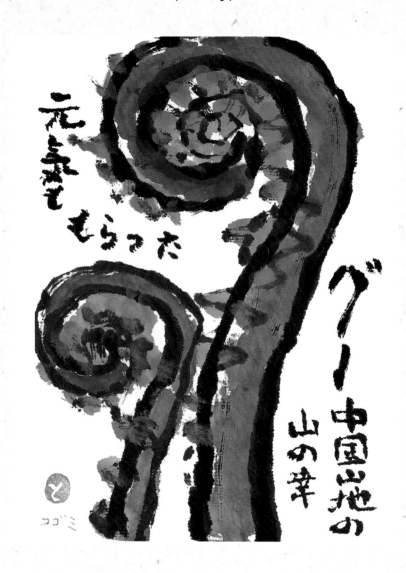

주고쿠 지방의 산에서 얻은 수확물, 건강도 함께 얻었어요

– 모리 도모코

저자 프로필 & 지금까지의 손그림 편지 활동

일본
에테가미
협회

공인강사 **후쿠마 에리코**

1961년 히로시마현에서 태어났습니다.

1994년 전기 회사 비서, 프리 아나운서를 거쳐 재일 한국인
남편과 결혼했습니다. 오카야마현에 살았습니다.

1996년 손그림 편지를 TV에서 보고 흥미를 가지게 되었고
배우기 시작했습니다.

1998년 손그림 편지 강사로서 활동하기 시작했습니다.

- 문화 센터에서의 손그림 편지 교실
- 양로원에서의 손그림 편지 자원 봉사
- 초등학교 등에서의 손그림 편지 교실
- 지역에서의 손그림 편지 전시회 개최

2015년 한국에서의 생활을 시작했습니다.

2017년 채널W에서 손그림 편지를 소개하는 방송에 출연했
습니다.

- 한국 각지의 학교에서 손그림 편지 교실을 개최
- 2019년 서울에서 개최된 한일축제한마당 참가

2015년 아버지와 1년간 매일 손그림 편지를 그린 것을 기념해
『88세의 손그림 편지 365일』을 출간했습니다.

Activity in KOREA

F u k u m a E r i k o

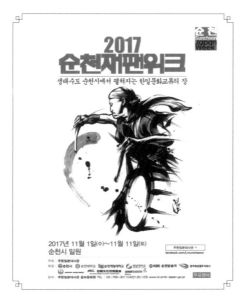

〈순천 재팬 위크 소책자〉

1998년부터 매년 한 번 서울 이외의
지방 도시에서 1주일간 개최되는 행사로
일본과 일본 문화를 소개

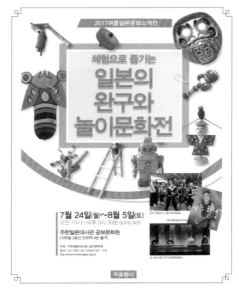

〈일본의 완구와 놀이문화전 소책자〉

제가 한국에서 처음으로
손그림 편지 워크숍을 열었던 이벤트입니다.

〈평창 문화 올림픽 : 1학교 1국가 프로젝트〉

일시 : 2017년 11월 1일 15:30~17:30
장소 : 평창 고등학교
참가자 : 평창 고등학교에서 일본어를 배우는 학
생 24명

올림픽 개최지에 위치한 학교가 응원하는 국가와
지역을 정해, 그 국가와 지경의 문화, 언어들 공부
하기도 하고 선수와 그 나라 및 지역 아이들과 교
류하여 이문화에 대한 이해를 높이려고 했던 프
로젝트. 평창 고등학교로부터 초대를 받아 일본
의 대중 문화 '손그림 편지' 체험 교실을 개최했습
니다.

Activity in Japan

F u k u m a E r i k o

산요신문
문화 센터

36살 무렵 손그림 편지 강사가
되었고 그로부터 어언 25년이
지났습니다.

지금도 한국에서 살며 대면 강
좌, 통신 강좌, 원격 강좌 등 다양
한 방법으로 일본의 손그림 편지
강좌를 계속하고 있습니다.

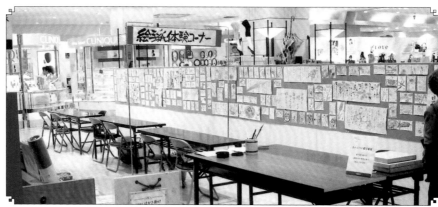

손그림 편지
전시회

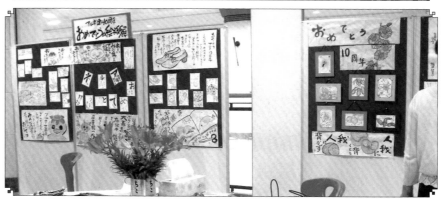

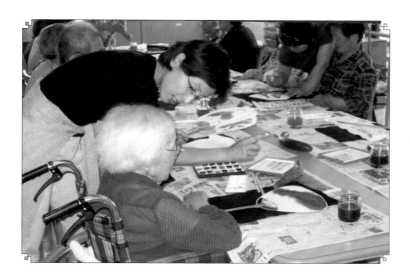

노인정에서의 자원 활동
매월 1번, 10년 이상 계속했습니다.
만든 손그림 편지는 자제분이나
손주분에게 보냈습니다.

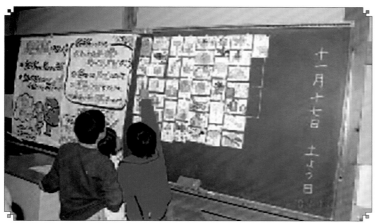

학교에서의 체험 교실
아이들이 그린 손그림 편지는
에너지가 넘쳐납니다.

신문 기사 사진
지역 초등학교 전체에 손그림 편지 책을 기증했습니다.

채널W 방송

F u k u m a E r i k o

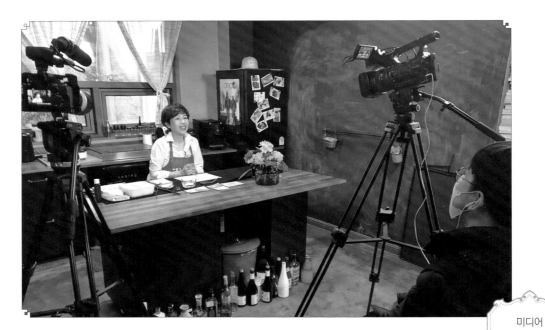

미디어

결혼 전 TV 리포터와 프로그램 어시스턴
트를 했습니다. 그렇지만 설마 20년 이상
지나 외국에서 TV 카메라 앞에 서게 될
줄은 상상도 하지 못했습니다. 인생이란
정말 알 수가 없습니다.

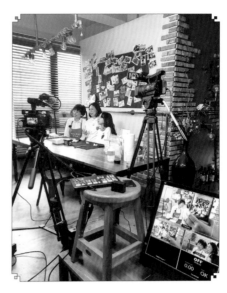

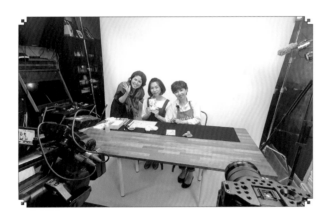

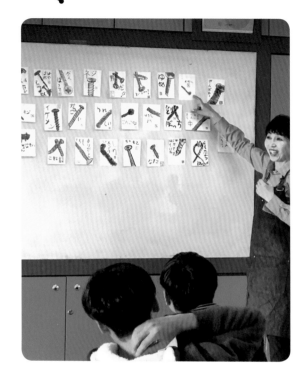

많은 학교를 방문했고
많은 분의 미소를 보았습니다!
모두에게 감사드립니다!!

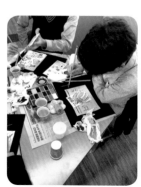
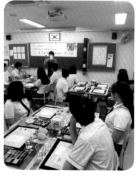

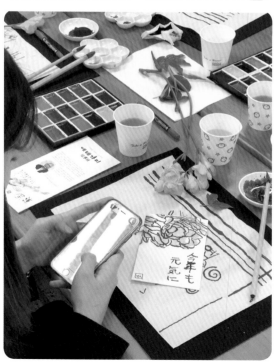

채널W 프로그램 촬영 〈보고서〉

F u k u m a E r i k o

❽ 선일여자고등학교 12/17(서울특별시 은평구)

❸ 한양여자대학교 5/15(서울특별시 성동구)

❶ 가톨릭대학교 3/20
(경기도 부천시)

❷ 계남고등학교 4/18
(경기도 부천시)

❾ 수일여자중학교 12/19
(경기도 수원시)

❻ 충남기계공업고등학교 10/17
(대전광역시 중구)

❼ 천안청수고등학교 10/31
(충청남도 천안시)

❹ 청주중앙여자고등학교 10/16
(충청북도 청주시)

❺ 청주공업고등학교 10/16
(충청북도 청주시)

〈딸기〉
사랑해요
(여학생이 그린 딸기가 너무 귀엽습니다.)

〈딸기〉
사랑합니다

〈나사〉
친구들아 미안해

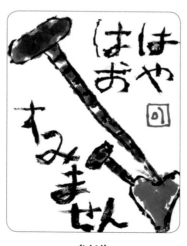

〈나사〉
어머니 죄송해요

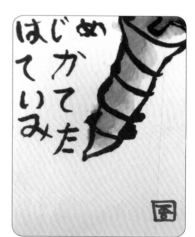

〈나사〉
그려봅니다

이날은 기계과에 다니는 남자 고등학생들과의 수업이었기에 평소에는 그다지 그리지 않는
'나사'를 모티브로 해보았습니다. 손그림 편지에 대한 선입견이 없었기에
무척이나 개성적인 세상에 한 장뿐인 손그림 편지를 그릴 수 있었습니다.

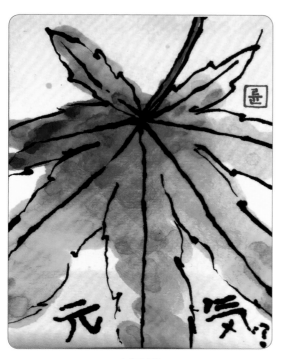

〈단풍잎〉
건강해?
다양한 색깔을 사용한 작품입니다.
나뭇잎 한 장을 자세히 관찰하였네요.

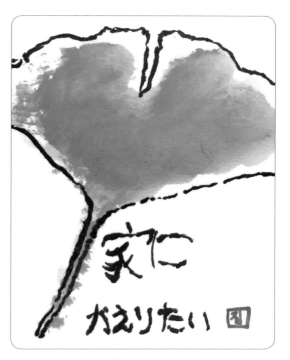

〈은행나무잎〉
집에 가고 싶어
한 가지 색깔만을 사용해서 농담이
돋보이며 매우 아름답습니다.

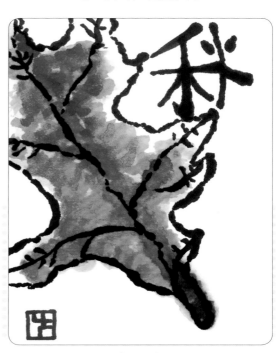

〈단풍잎〉
가을
완연한 가을 느낌입니다.

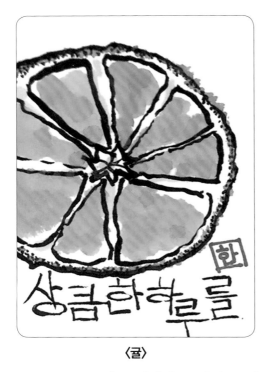

〈귤〉 〈귤〉

같은 방향을 그린다고 해도 닮은 듯 닮지 않았습니다.
붓으로 그린 선은 그날, 그 시간, 그 사람의 마음의 선입니다.

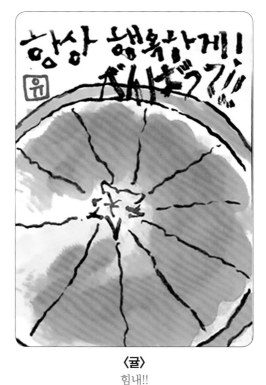

〈귤〉 〈귤〉
파이팅 힘내!!

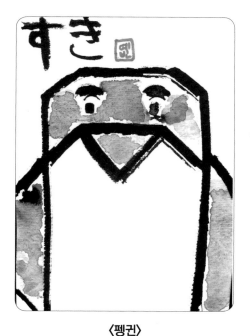

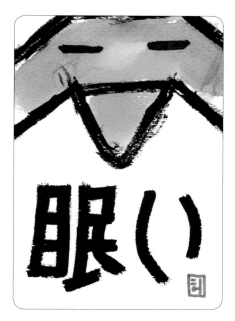

이날은
색종이로 펭귄을
접은 다음
나무젓가락으로
그림을
그렸습니다.
붓과는 다른
대담한 선이
나왔습니다.

〈펭귄〉
좋아해

〈펭귄〉
졸려

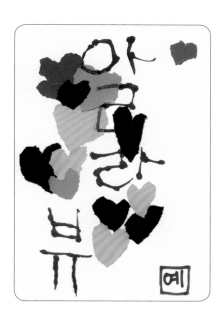

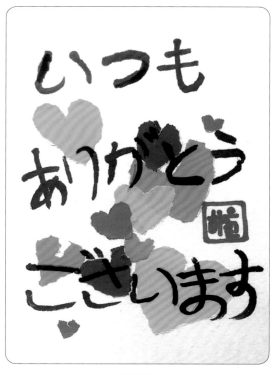

〈하트〉

이날은 여학교에서의 수업이었고 밸런타인데이를 앞두
고 있었기에 색종이를 하트 모양으로 찢은 아이디어 손
그림 편지를 그렸습니다. 교실 전체가 사랑으로 가득 차
는 느낌이었습니다.

〈하트〉
항상 감사드려요

〈손〉

〈손〉

사랑합니다

이날의 주제는
'자신의 손'이었습니다.
어려운 주제였지만
젊은 학생들은
아이디어가 잔뜩 있었습니다.
'자신다운 그림 한 장'이
완성되었습니다.

〈손〉

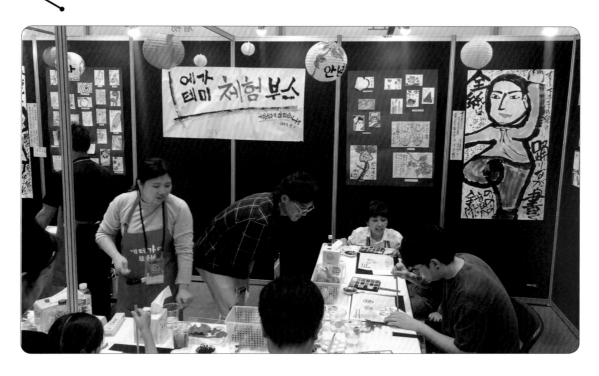

 한일축제한마당 최초 참가

시작하자마자 많은 분들이 방문해주셔서 성황을 이루었습니다.

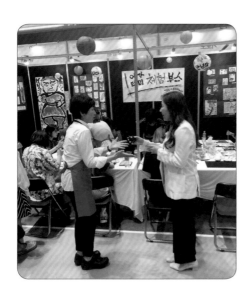

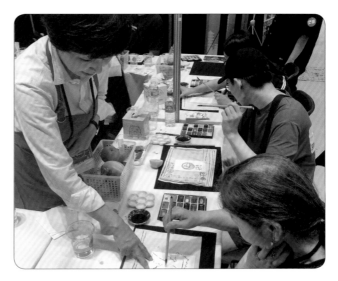

한일축제한마당 2022년

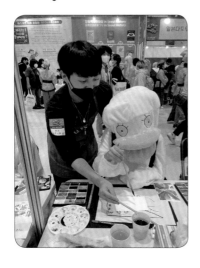 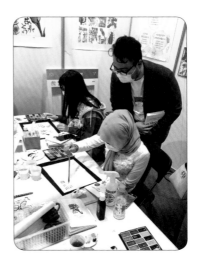

코로나 영향으로 3년 만에 개최된 축제였습니다만
5만 명이나 찾아주셔서 손그림 편지 부스도 하루 종일 성황이었습니다.

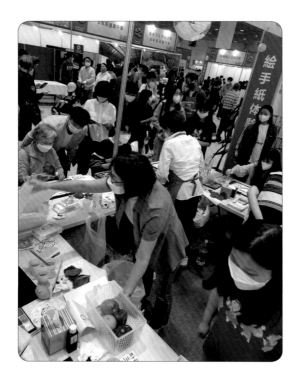

이날 도와준 많은 분들께 정말 감사드립니다.

실물크기 손그림 편지③

〈열대어〉

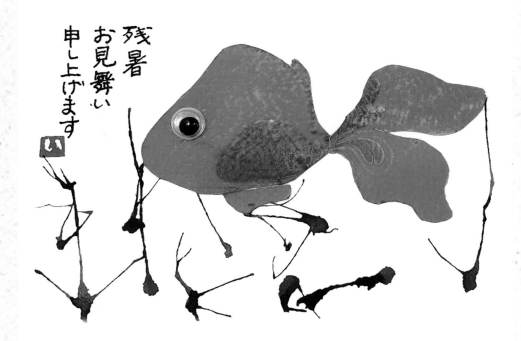

残暑
お見舞い
申し上げます

아직 많이 덥습니다만 어떻게 지내시는지요

– 노부하라 이쿠미

손그림 편지의 기본

손그림 편지의 도구

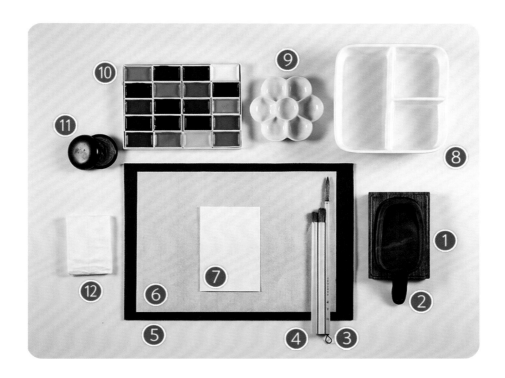

① 벼루(서예용)　　② 먹　　③ 선을 그릴 붓

④ 색을 칠할 붓　　⑤ 밑받침(서예용)

⑥ 반지(半紙, 서예용) – 선 연습에 사용

⑦ 화선지로 만든 엽서 – 종이가 붙어 있어, 먹의 농도나 번짐이 아름답게
연출되며 안료를 섞어서 얻어낸 색채를 나타내기에 적합

⑧ 물통 – 종이컵이나 병으로 대체 해도 무방함

⑨ 접시 – 안료를 물에 풀거나 섞을 때 사용

⑩ 안채 – 채색을 위한 물감

⑪ 인주 – 도장을 찍을 때 사용. 도장은 지우개로도 쉽게 만들 수 있음

⑫ 티슈 – 먹이나 물감의 수분을 조절하는 데 사용

선을 긋는 붓에 대하여

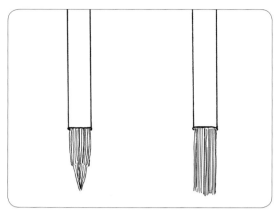

서예용 붓 손그림 편지용 붓

붓털이 긴 것을 추천합니다.

손그림 편지용 붓은 서도에서 일반적으로 사용되는 붓과 달리 붓털이 전부 같은 길이로 만들어져 있고 쥐는 자루도 가늘게 만들어져 있습니다.

새 붓을 씻는 방법 | 풀을 씻어 내려야 합니다.

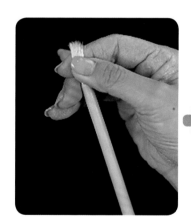
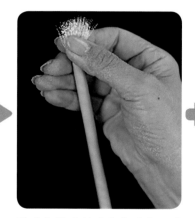
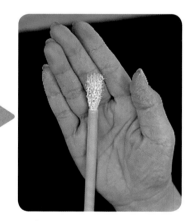

붓털의 맨 끝부터 뿌리 쪽을 향해 조금씩 살살 풀어줍니다.

붓털의 뿌리 부분까지 전부 풀어 줍니다.

차가운 물 혹은 미지근한 물로 붓을 씻습니다. 티슈를 사용해 물기를 빼줍니다.

사용 후 붓을 보관하는 방법

☆뿌리 부분까지 깨끗이 씻습니다.
☆남은 물기를 제거하고 붓끝을 정돈해 그늘에서 말립니다.
　(붓털을 아래쪽으로 하든가 옆으로 해서 자연 건조)
붓은 자신의 감정을 대변해주는 소중한 친구입니다. 상냥하고 정중하게 다룹시다.

▛ 먹에 대하여 | 송연묵(청묵)을 추천합니다

손그림 편지는 먹을 사용하기를 권합니다. 먹에는 독특한 향기가 있어 마음을 힐링할 수 있고 먹을 천천히 갈다 보면 저절로 마음이 가라앉는 만큼 조금 전 시간과는 구분할 수 있습니다.

먹 중에서도 조금 파란 기가 돌고 안료와도 상성이 좋은 송연묵(청묵)을 추천합니다.

※ 서도에서 흔히 사용하는 유연묵이나 만들어져 나오는 먹물을 사용하면 안 된다는 뜻은 아닙니다.
　모티브나 그때의 기분에 따라 나눠 사용하면 더욱 변주도 넓어지고 더 즐거울 것입니다.

▛ 엽서에 대하여 | 한국에서는 구하기 힘든 화선지로 만든 엽서

일본에는 '손그림 편지용 엽서'라고 적힌 상품이 가격이 싼 것부터 비싼 것까지 수도 없이 많습니다. 엽서에 붙어 있는 종이의 재질에 따라 먹물의 번짐이나 선의 표정, 발색 등 다양하게 표현됩니다.

화선지에 따라 번지는 정도가 다양합니다.

(129쪽에 화선지 엽서 구입처 소개가 있습니다.)

먹을 가는 방법

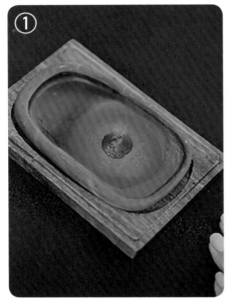

벼루의 평평한 부분에 물 한 방울을 떨어뜨립니다.

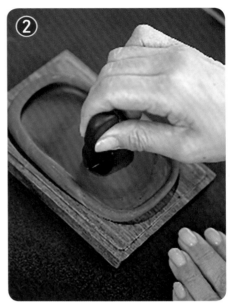

먹을 수직으로 세워 천천히 원을 그리듯 갑니다.

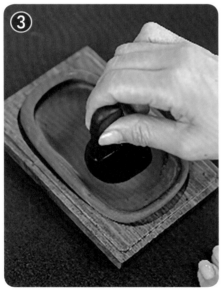

먹물이 진해지면 물을 조금씩 더해줍니다. 이 작업을 몇 번 반복합니다.

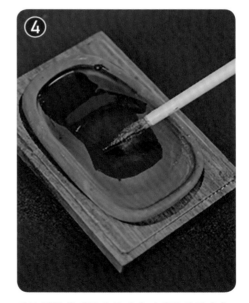

벼루 위쪽에 먹물이 모이면 아래로 옮깁니다.

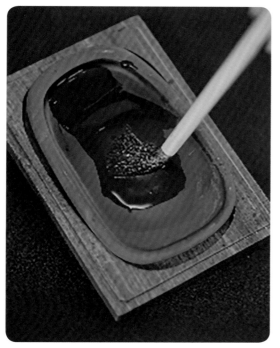

붓털의 뿌리 부분까지 충분히 먹물을 묻힙니다.

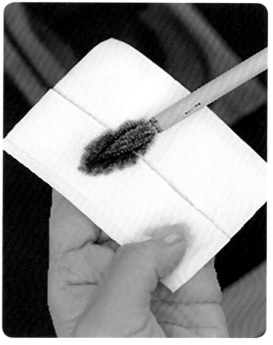

티슈로 불필요한 먹물을 닦아내면서 붓털의 형태를 정리합니다.

먹물의 냄새로
마음의 안정을!!
손그림 편지를 보낼
'그분'에 대한 감정을
부풀리는 시간이기도
합니다.

붓을 쥐는 방법

현완직필

팔꿈치는 들고 붓은 곧게!

① 그림을 그리는 손과는 반대쪽 손으로 붓을 똑바로 쥡니다.

② 그리고 그리는 손을 옆에서 가져와 손가락 세 개로 가볍게 잡습니다.

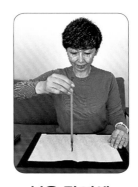

붓을 쥔 자세

등을 펴고 어깨 힘은 빼서 여유롭게 쥐어주세요.

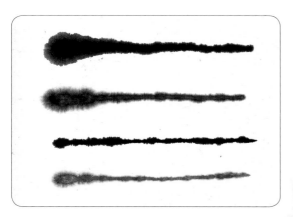

〈다양한 먹물 빛깔의 엽서〉

그리는 모티브에 따라 먹의 색깔을 바꾸면 즐거움도 더 늘어납니다. 예를 들어 부드러운 분위기의 꽃은 연한 먹으로, 신선한 생선이나 뿌리채소 등은 진한 먹으로 힘차게 그려봅시다.

먹물이 연하면 잘 번지므로 처음에는 먹물을 조금 진하게 해서 사용할 것을 권합니다.

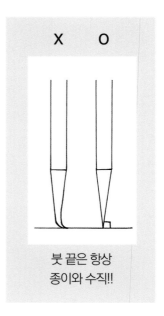

X O

붓 끝은 항상 종이와 수직!!

손그림 편지의 선에 대하여

손그림 편지는 그림도 글자도 선으로 그립니다.
그리고 그 선 하나하나에 마음을 담습니다.
그러므로 한 줄의 선을 단련하는 일이 중요합니다.

▛ 왜 붓의 위쪽을 쥐는 걸까요?

위쪽을 쥐었음

붓의 위쪽을 쥐면 글을 쓰기가 어렵습니다.
하지만 그게 바로 노리는 부분입니다.
지금까지 해온 익숙한 방법으로는 '잘 그려야지' 또는
'예쁘게 써야지' 하는 등의 사념이 듭니다.
부자유로운 상태를 만들면 저절로 집중이 될 수밖에 없습니다.
집중해서 그린 선은 가식과 능력을 초월한 의외의 것이 나타납니다.

▛ 왜 1초에 1mm씩 천천히 선을 그리는 걸까요?

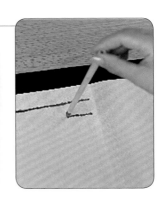

선은 종이 위에 긋는 것이 아니라 '새긴다'는 것이 손그림 편지의 사
고 방식입니다.
감정을 새긴다 즉 '감정을 선에 담는다'는 것이지요.
그러므로 붓끝에 신경을 집중시키고 1초에 1mm씩 움직이는 이미지
로 천천히 종이에 선을 새기는 것입니다. 이것이 손그림 편지에서 연
습하는 방법입니다.

손그림 편지에서 선을 연습하는 방법

한글은 가로선과 세로선 그리고 곡선을 합한 형태로 구성되어 있습니다.
우선은 선을 가늘지만 힘차게 그릴 수 있도록 연습합시다.

▛ 세로선 그리기

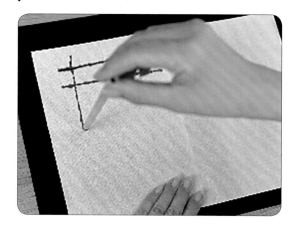

▛ 가로선 그리기

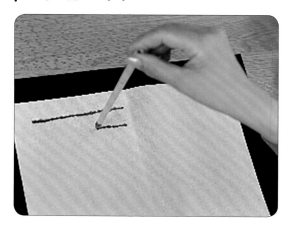

붓털 2~3개에 신경을 집중시키고 1초에 1mm씩 천천히 이동합니다.
선은 '긋는'다고 하기보다 종이 안에 붓끝으로 선을 '새기는' 이미지입니다.

▛ 소용돌이선 그리기

곡선 부분은 붓끝이 갈라지기 쉬우므로 천천히 그립니다.

▛ 글자 쓰기

한글은 그야말로 가로, 세로, 소용돌이 선의 조합입니다. 선을 연습하는 느낌으로 활자체로 자신의 이름을 써봅시다.

📰 집중력을 가지고 선 그리기에 열중합시다

손그림 편지 교실에서는 가장 먼저 '선 연습'을 꼭 합니다.
교실에 들어오기 전의 들떴던 마음을 가라앉히고 집중하기 위한 소중한 시간인 것입니다.
하지만 너무 처지는 것은 금물이겠죠.
선은 한 번에 많이 그리는 것보다 집중력이 유지되는 범위 안에서 반복해서 긋는 것이 절도 있는
선을 그릴 수 있는 지름길입니다.

나쁜 선을 그린 반지

좋은 선을 그린 반지

📰 '잘 쓴 글씨'가 아닌 '읽기 쉬운 글씨'가 중요!!

손그림 편지는 작품이 아니라 '편지'입니다.
받은 사람이 읽기 쉽도록 '신문 활자 같은 글씨'를 쓰도록 합시다.

실물크기 손그림 편지④

〈해바라기〉

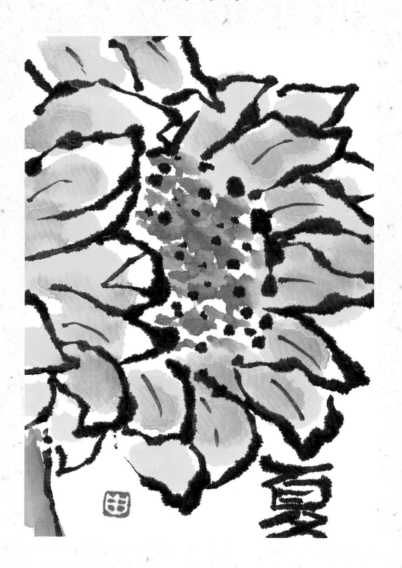

여름

– 나카시마 유키코

지금 바로
그려봅시다!!

모
티
브
별

손
그
림

편
지

실제로 손그림 편지를 그리는
영상은 여기 QR 코드에서

나뭇잎 그리기

〈반지 위에 엽서〉
엽서 밑에 반지를 깔면 크게 그리다 튀어나와도 괜찮습니다.

나뭇잎은 평면적이라 그리기 쉽습니다.
그런 까닭에 처음 그리는 그림의 모티브로 잡기에 좋습니다.
한 장 한 장 모두 다른 형태와 색깔인 만큼 특히 가을의 낙엽을 그릴 때 등은 자연의 아름다움을 느끼고 가슴이 두근거릴 거라 생각합니다.

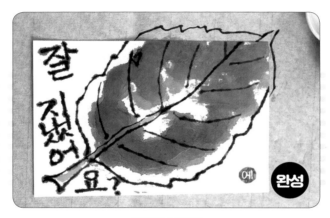

완성된 나뭇잎

⬛ 윤곽선 그리기

가장 먼저 줄기 부분을 크게 그리게 되면 전체적으로 그림이 따라 커집니다.

나뭇잎 한가운데의 잎맥을 엽서 바깥쪽까지 그립니다.

잎맥을 중심으로 나뭇잎의 외곽선을 그리고 연결하면 저절로 크게 그려집니다.

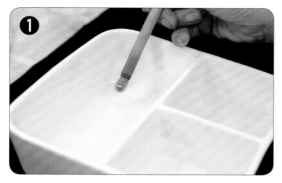

채색용 붓에 물을 묻혔다가 물을 담는 그릇 가장자리를 이용해 물기를 제거합니다.

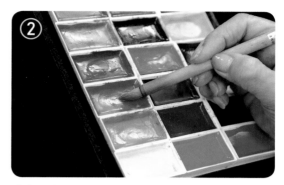

채색용 붓에 안료를 묻힙니다(칠하는 면적이 넓을수록 많이 묻히세요.).

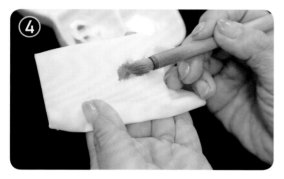

티슈로 색을 확인합니다(이때 물기가 너무 많으면 닦아냅니다.).

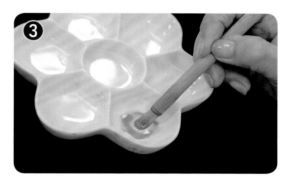

채색용 붓에 묻힌 물감을 팔레트에 옮겨 섞습니다.

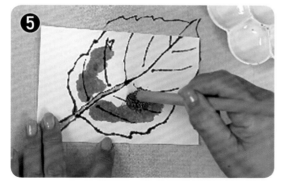

Point! 채색용 붓을 붓털의 전체를 이용해 리듬감 있게 두드리듯 움직입니다.

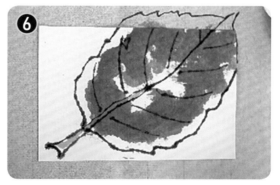

Point! 이때 전부를 칠하지 말고 1/3 정도는 남겨두세요. 그리고 칠한 부분 위에 조금 진한 색을 덧칠해주세요.

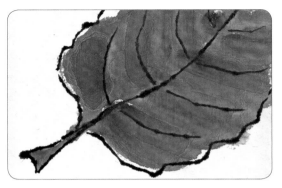

진하게 칠한 엽서

두드리듯 진하게 칠하지 않고 전부 칠한 예

번진 엽서

물기가 너무 많아 번지고 만 사례

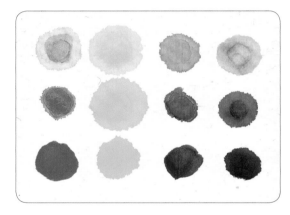

손그림 편지에서는 색이 흐려지므로
호분을 섞지 않습니다.
물의 양으로 조절합니다.

선은 천천히
색칠은 재빠르게!!

손그림 편지에서는
티슈가 많은 활약을 합니다.
- **물기 조절**
- **색의 확인**
항상 넉넉히 준비해주세요.

편지글 쓰기

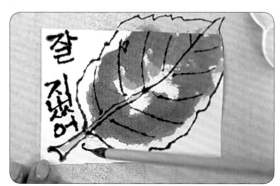

편지글은 비어 있는 곳 어디든 상관없습니다.

마지막으로 도장을 찍으면 완성입니다.

- 신문 활자처럼 읽기 쉬운 글씨로 씁니다.
 (붓을 수직으로 세워 붓끝으로)
- 보내는 사람의 얼굴을 떠올리며 씁니다.
- 모티브와 이야기를 나누면서 씁니다.
- 평소 사용하는 말로 씁니다.
- 짧게 씁니다!!

지우개 도장 만드는 방법

붉은 도장(낙관)이 전체를 안정시키고 본인이 그렸다는 증거가 됩니다.
이쑤시개로도 쉽게 만들 수 있습니다!!

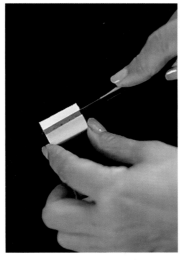

① 칼로 지우개를 만들고 싶은 도장 크기로 자릅니다.

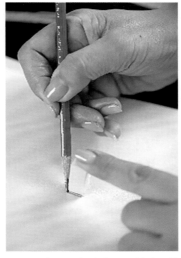

② 지우개를 종이 위에 두고 연필로 윤곽선을 만듭니다. 윤곽선 안에 새길 글자를 씁니다.

③ 쓴 글자 위에 자른 지우개를 눌러 글자를 찍히게 하세요.

④ 이쑤시개 끝으로 선 위쪽을 찔러가며 조금씩 파냅니다.

⑤ 직사각형 지우개 주위를 칼로 도려내면 분위기가 더 살게 됩니다.

⑥ 인주를 묻혀 천천히 힘껏 눌러줍니다.

파프리카 그리기

처음에는 간단한 형태의 채소나
과일부터 그리는 편이 좋습니다.

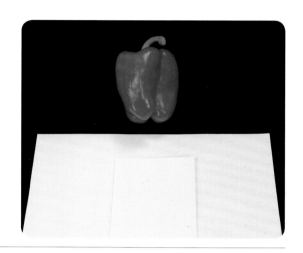

윤곽선 그리기

꼭지 위쪽 둥근 부분을 크게 그리면 저절로 엽서에서 튀어
나올 만큼 커다란 파프리카를 그릴 수 있습니다.

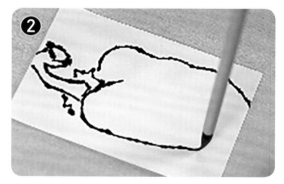

이어서 자기 몸쪽의 튀어나온 부분부터 그리기 시작하면
형태를 잡기 쉽습니다.

옆으로 옆으로 계속 그림을 확장시킵니다.
튀어나간 부분도 반지에 그려주세요.

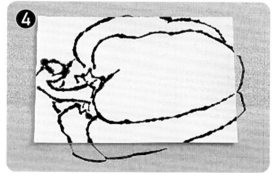

반대편의 부풀어오른 부분도 꼭지 어디쯤에 있는지 자세히
살펴주세요.

색칠 하기

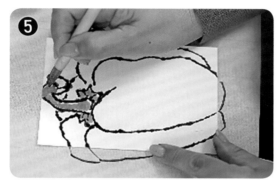

꼭지 부분부터 색칠하기 시작합니다. 진한 녹색을 만들어
채색용 붓의 붓끝 부분을 이용하여 칠합니다.

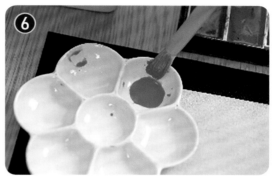

붉은 부분은 칠하는 면적이 넓으므로 팔레트에 듬뿍 색깔
을 만들어두세요.

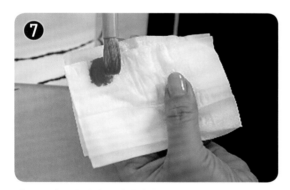

티슈를 이용해 색깔을 확인하세요.

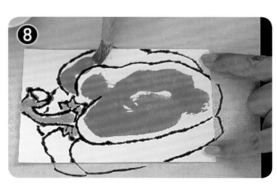

채색용 붓의 붓털 전체를 이용해 리드미컬하게 움직이면서
칠합니다.
★또 그 위에 진한 붉은색을 덧칠합니다.
　그때 흰색 여백은 손대지 말아주세요!!

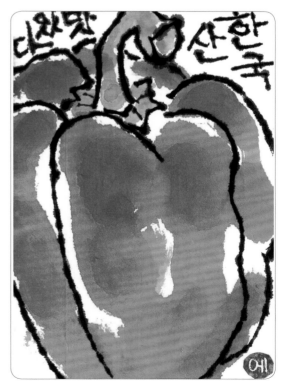

완성

59

장미 그리기

꽃은 무조건
'예쁘게 그려야지' 하고
생각하기 쉽지만
너무 욕심내지 말고 본 그대로를
그릴 수 있도록 노력해주세요.

윤곽선 그리기

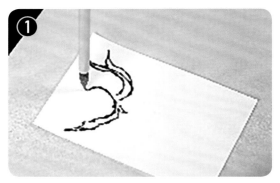

❶

어떤 부분부터 시작해도 상관없지만 꽃받침부터 그리면 중심을 잡기 쉽습니다.

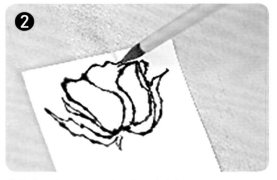

❷

가장 앞쪽에 보이는 꽃잎부터 그립니다.

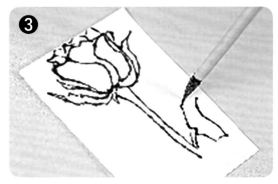

❸

그 옆에 있는 꽃잎 그리고 뒤쪽에 있는 꽃잎 등 보이는 꽃잎을 차례로 그립니다.

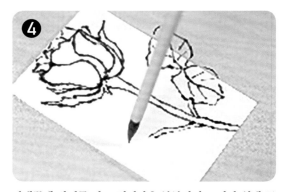

❹

아래쪽에 반지를 깔고 튀어나온 부분까지 그리면 쉽게 균형 잡힌 그림을 그릴 수 있습니다.

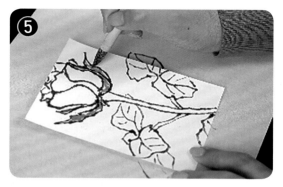

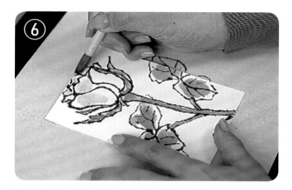

꽃받침이나 줄기 이파리 부분부터 칠하면 꽃잎의 여백을 얼마나 남길지 알기 쉽습니다.
※안료 중 호분(백색)은 사용하지 않습니다.

붉은색 안료에 호분을 섞으면 색이 흐려지므로 붉은색 계열은 물의 양으로 조절하면서 꽃잎을 칠해주세요.

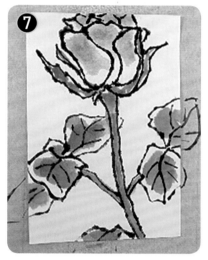

'조금 더 칠하고 싶다'고 생각되더라도 글씨를 쓰면 검은색이 많아지므로 그 점을 감안해 1/3 정도는 여백으로 남겨놓습니다.

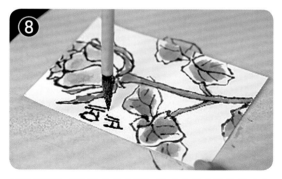

보낼 사람을 떠올리며 비어 있는 공간에 짧게 글을 씁니다.

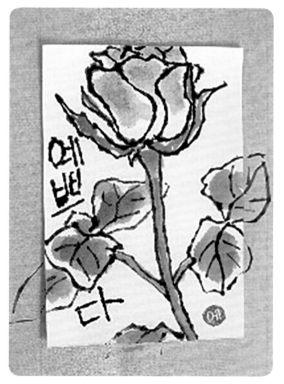

완성

정물 그리기

정물은 자연에 있는 것과 달리 생동감이 떨어지기 쉬우므로
윤곽선을 보다 집중해서 그립니다.

컵을 돌려가며 무늬 등을 악센트로 삼아
자신이 그리기 쉬운 방향을 찾아봅시다.
색깔이 어두운 것은 실물보다
밝은 색으로 칠합니다.

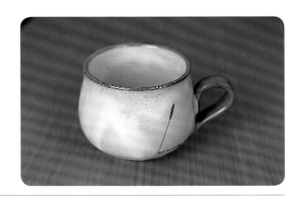

▣ 윤곽선 그리기

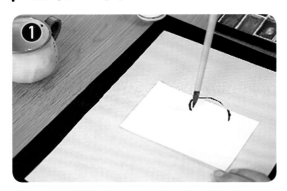

컵의 손잡이 부분부터 그리면 크게 그릴 수 있습니다.

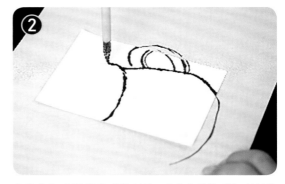

손잡이가 컵 본체에 접한 부분, 이어서 입을 대는 부분을
그리면 형태를 잡기 쉽습니다.

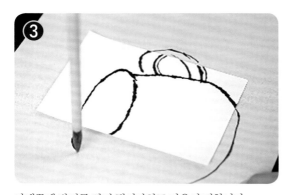

아래쪽에 반지를 깔면 튀어나와도 마음이 편합니다.

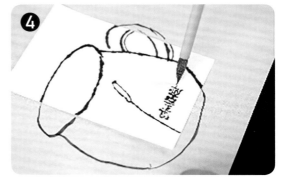

무늬 등 포인트가 되는 부분을 그립니다(글자는 똑같이 그
리지 않아도 괜찮습니다.).

색칠 하기

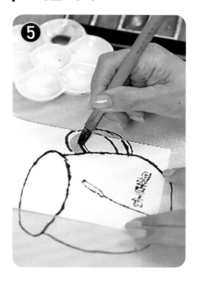

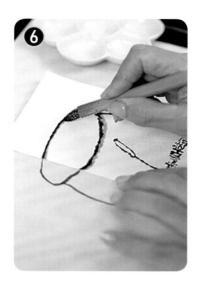

도자기 등의 악센트가 되는 부분(무늬)을 그릴 때는 붓의 물기를 티슈로 잘 제거하고 붓끝을 사용해 진하게 그립니다(덧칠하지 않겠다는 생각으로).

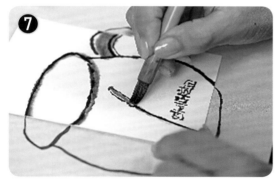

완성

손그림 편지 갤러리

— 받은 편지함 —

〈삼백초〉

비 그리고 잠깐의 휴식
-이케나가 히데코

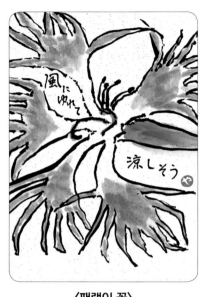

〈패랭이 꽃〉

바람에 흔들흔들 시원한 모습
-오카다 야스코

〈잡초의 꽃〉

꽃인 듯 꽃이 아닌 듯 보이시려나…
-야노 유미

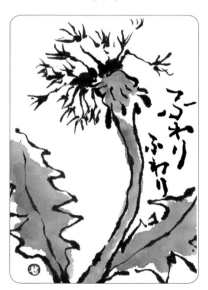

〈민들레〉

한들한들 살랑살랑
-구보 세이코

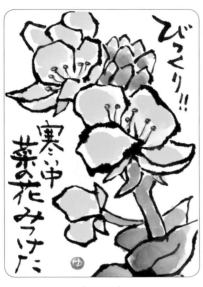

〈유채꽃〉

깜짝 놀랐다!! 추운 날씨에 유채꽃 발견
−나카시마 유키코

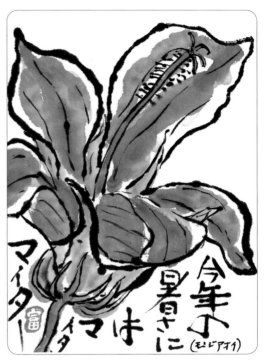

〈알스트로메리아〉

올해 더위에는 정말이지 졌다, 졌어
−이케다 도미코

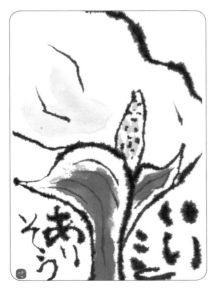

〈카라〉

좋은 일이 생길 듯
−다바타 세쓰코

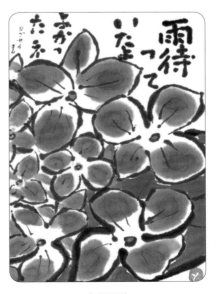

〈자양화〉

비를 기다렸어, 정말 잘됐네
−모리 도모코

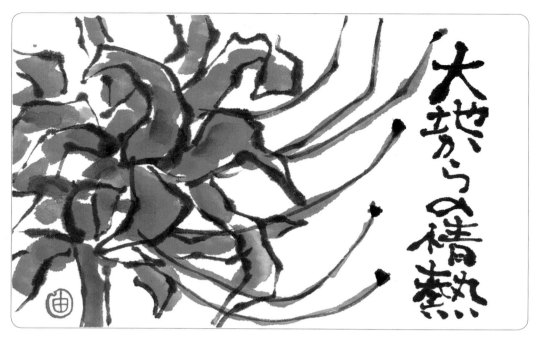

〈석산화〉

대지의 정열

-나카시마 유키코

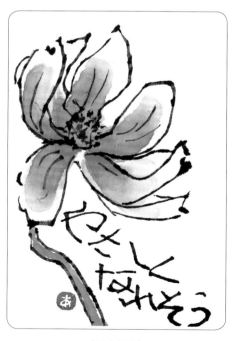

〈코스모스〉

상냥한 사람이 될 것 같다

-이와모토 아키코

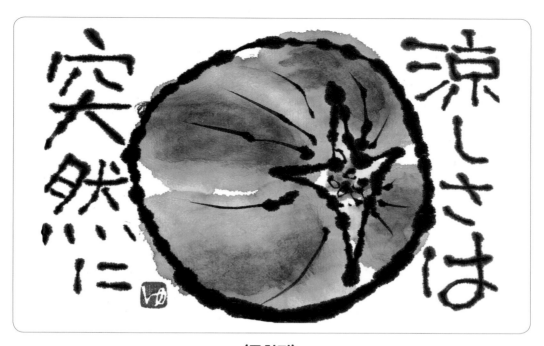

〈무화과〉
선선함은 갑자기
－야노 유미

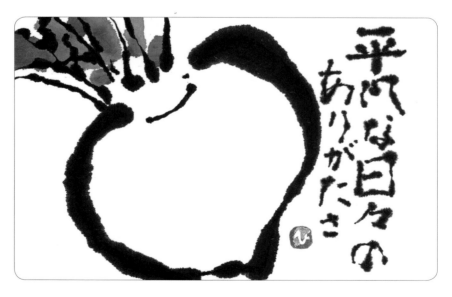

〈순무〉
평범한 나날의 고마움
－우치다 히로코

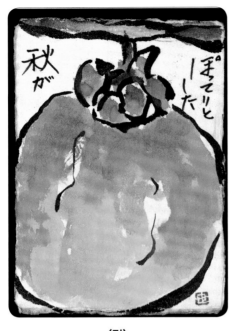

〈감〉

풍요로운 가을

-구보 세이코

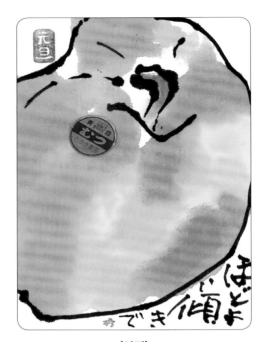

〈사과〉

제철이 왔다

-이케나가 히데코

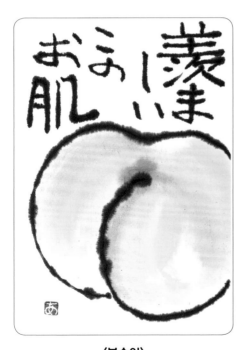

〈복숭아〉

아름다운 피부

-이와모토 아키코

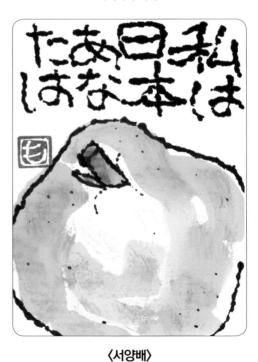

〈서양배〉

나는 일본 당신은…

-오사카 모토코

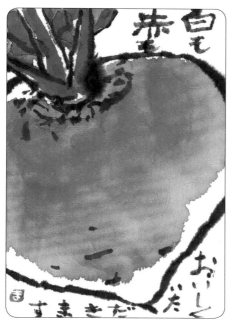

〈순무〉

하얀 것도 빨간 것도 맛있게 먹었습니다

-미즈시마 마사코

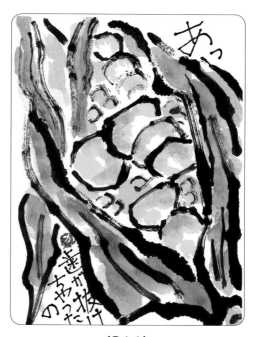

〈옥수수〉

앗, 이가 빠져버렸네

-후쿠다 가쓰코

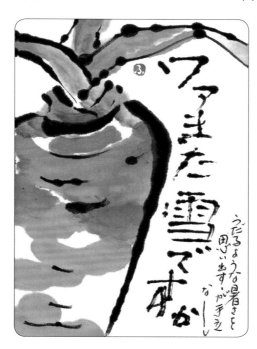

〈당근〉

와아, 또 눈인가요?

-구니사다 도미코

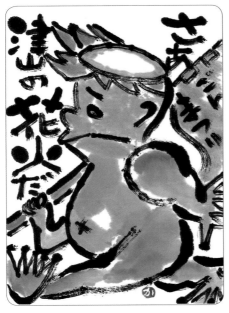

〈곤고〉

*곤고 : 지역 여름 축제의 마스코트
자아, 쓰야마의 불꽃놀이다
−후쿠다 가쓰코

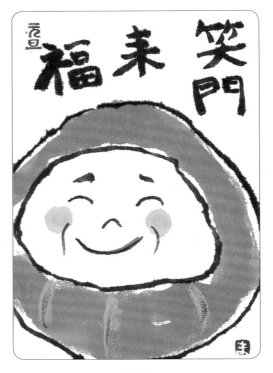

〈달마〉

소문래복(笑門來福)

웃는 문에는 복이 오기 마련
−사가 마코토

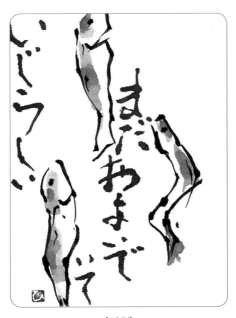

〈멸치〉

멸치를 세로로 그렸더니 헤엄치는 것 같구나
−우치다 히로코

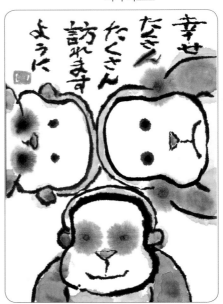

〈원숭이〉

행복이 많이많이 찾아오기를
−노부하라 이쿠미

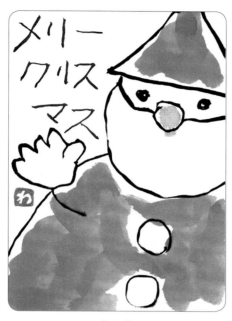

〈산타〉
메리 크리스마스
-이다 무쓰코

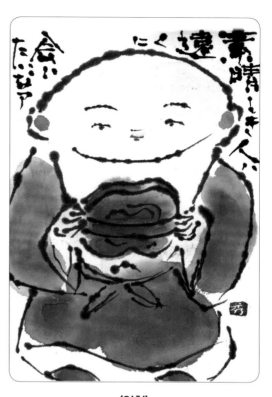

〈인형〉
멋진 사람이 가버렸다. 만나고 싶다
-이케나가 히데코

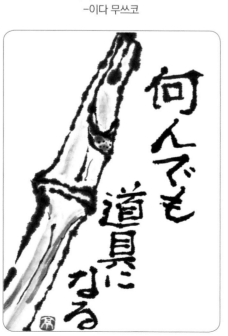

〈대나무 펜〉
무엇이든 도구가 된다
-미조구치 교코

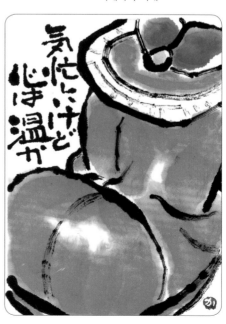

〈X-mas〉
몸은 바쁘지만 마음은 따뜻
-후쿠다 가쓰코

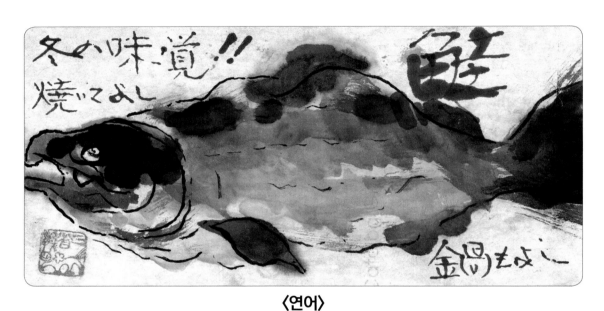

〈연어〉
겨울의 미각 연어, 구이도 좋고 전골도 좋고
−후쿠마 쇼조

〈노란 꽃〉

살그머니

- 사카테 겐이치

다양한 도구로 그리기

손그림 편지는 붓과 먹을 써서 그리는 것이 기본이지만 연질 색연필이나 펜 같은 필기도구, 나무젓가락이나 나뭇가지 같은 것도 멋진 도구로 활약합니다.
각 도구의 특징을 살려 그리는 방법을 소개합니다.

실제로 손그림 편지를 그리는 영상은 여기 QR 코드에서

나무젓가락으로 그리기

나무젓가락은 부러뜨리는 방식에 따라 다양한 선을 그릴 수 있습니다.
붓으로는 그릴 수 없는 딱딱한 선을 그려봅시다.

먹을 갈아서 하든 시판용 먹물이든 상관없습니다.
조금 깊이가 있는 용기에 넣습니다.

대나무로 만든 나무젓가락은 먹물을 빨아들이지 않으므로
나무로 만든 나무젓가락 쪽이 낫습니다.
칼로 자르거나 부러뜨리거나 해서 다양한 형태로 만들 수
있습니다.

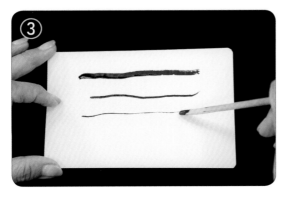

나무젓가락 위쪽을 잡고 나무젓가락을 눕히거나 세우거나
하며 다양한 선을 그려봐주세요.

부러뜨릴 경우는 양 끝을 잡고 천천히 부러뜨리세요.
다양한 형태로 부러지면서 재미있는 선을 그릴 수 있습니다.

윤곽선 그리기

모티브는 손에 들지 말고 용기 등에 세워서 본인이 그리기 쉬운 방향을 찾아봅시다.

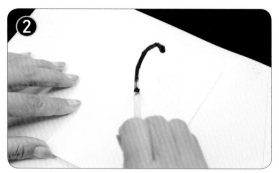

처음에는 먹물이 번지기 쉬우므로 속도를 빨리 해서 그립니다.

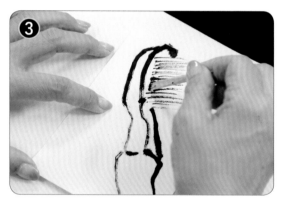

솔 부분은 부러뜨린 부분이 세밀합니다.
갈라진 부분을 이용해 긁으면 재미있는 선이 그려집니다.

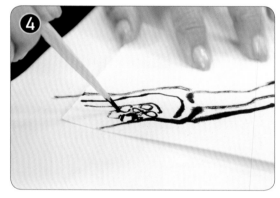

나무젓가락 여러 개를 쓰임새별로 나누어서 선을 그려도 괜찮습니다.

색칠 하기

⑤

색칠할 면적이 적을 때는 붓끝에 진한 색깔의 안료를 묻히고 붓털 뿌리 부분의 수분을 제거합니다.

⑥

채색용 붓의 아래쪽을 쥐고 리듬감 있게 붓을 움직입니다.

⑦

솔 부분에 연한 먹물로 농담을 표현해도 좋습니다.

⑧

나무젓가락을 세우거나 눕히거나 하며 조금 각진 글씨를 쓰면 나무젓가락으로 그린 선과 잘 어울립니다.

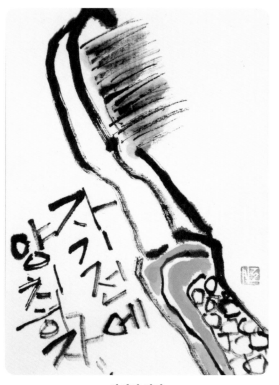

완성된 엽서

연질 색연필로 그리기

연필보다 굵고 진한 선을 그릴 수 있는 연질 색연필.
힘차게 선을 그리고 예쁘게 색깔을 칠해 활기를 보내봅시다.

실을 한 번만 당겨 심을 나오게 합니다.

진하고 굵은 선을 그리기 위해서는 책상 위에 종이 같은 것을 깔고 단단한 물체 위에서 그립시다.

윤곽선 그리기

진하고 힘찬 선을 그리기 위해서는 색연필을 살짝 세우는 편이 편합니다.

붓으로 그릴 때보다 과감하고 힘차게 그려보세요. 꼭지부터 먼저.

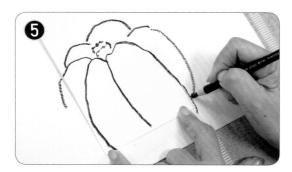

호박의 들어가고 나온 느낌은 실물보다 조금 과장해서 그리는 느낌으로.

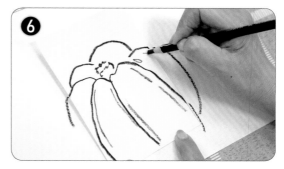

껍질의 무늬 등도 너무 자세히 그리지 말고 적당히 그립니다.

▛ 색칠 하기

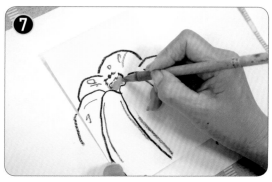

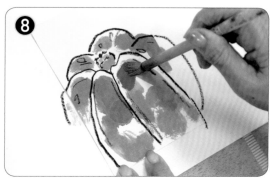

가장 먼저 꼭지 부분을 칠합니다.
면적이 좁은 부분은 붓의 물기를 잘 털어내고 짙은 색깔로 칠해주세요.

채색용 붓의 전체를 이용해(55쪽 참조) 빠른 동작으로 두드리듯 칠합니다. 흰색 여백을 1/3정도 남겨주세요.

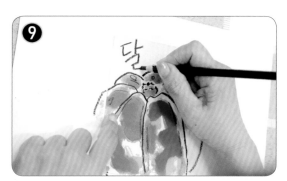

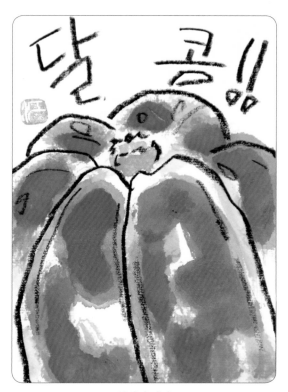

불룩한 부분을 중심으로 진하게 색을 덧칠합니다(흰색 여백을 침범하지 않도록).
많은 글을 적기는 쉽지 않으므로 간단하게 편지글을 적습니다.

완성된 엽서

사인펜으로 그리기

사인펜은 섬세한 모티브를 그리기에 좋습니다.
단 선이 단조로워지기 쉬우므로 조금 위쪽을 쥐고 불안정하게 선을 그려보세요.

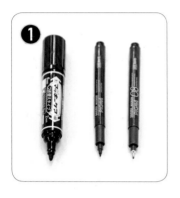

유성 펜처럼 수성 펜이 아닌 펜을 사용해주세요(색깔을 칠해도 번지지 않습니다.).

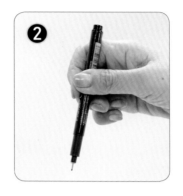

쥐는 법
조금 위쪽을 쥐고 종이에 긁듯이 선을 그립니다.

윤곽선 그리기

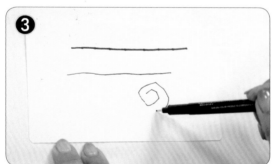

모티브에 따라 펜의 굵기를 달리 합니다.

사인펜은 붓으로 그리기에는 가늘어서 그리기 어려운 물체를 그릴 때 편리합니다.

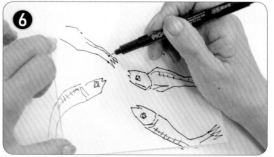

눈이나 입 등부터 그리기 시작하면 형태를 잡기 쉽습니다.

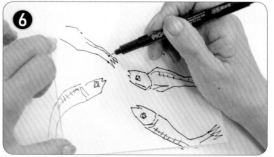

굵듯이 그린 부자연스러운 선 때문에 형태가 일그러져도 그 부분이 매력 포인트가 됩니다.

색칠 하기

파란색은 남색을 사용하면 예쁘게 만들 수 있습니다(남색으로 농담 조절).

이 경우는 채색용 붓을 끌 듯 칠하는 편이 물고기 느낌을 더 살릴 수 있습니다.

악센트가 되는 색깔(대자색, 황토색, 황색 등)을 살짝 가미합니다.
그림의 선과 글자의 선 굵기를 바꾸거나 가는 펜으로 긴 문장을 적는 등 자유롭게 개성을 표현해주세요.

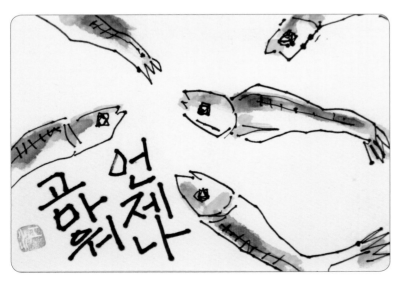

완성된 엽서

손그림 편지 갤러리

~다른 사람으로부터 받은 손그림 편지 등~

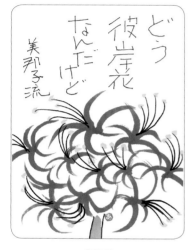

〈석산〉

어떤가요, 석산입니다만
-이와모토 아키코

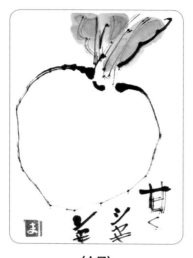

〈순무〉

달고 사각사각
-미즈시마 마사코

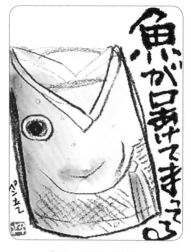

〈물고기 연필꽂이〉

물고기가 입을 벌리고 기다려요
-야노 유미

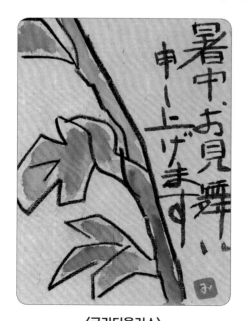

〈글라디올러스〉

더운 한여름에 인사드립니다
-마쓰나가 미치코

〈고흐〉

고흐는 역시 무엇을 그리든 고흐였습니다
(고흐 전시전을 보고 자화상 묘사)
-후쿠마 에리코

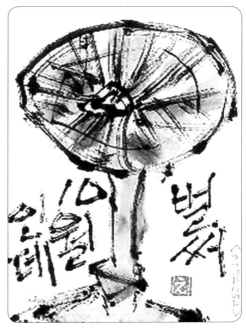

〈선풍기〉
−후쿠마 에리코

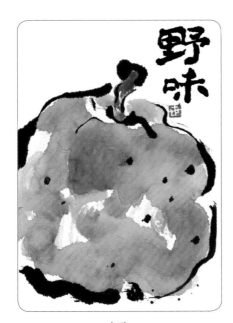

〈무화과〉
−후쿠마 에리코

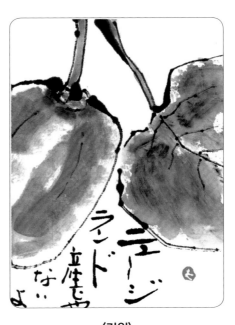

〈배〉
야생적인 맛
−구보 세이코

〈키위〉
뉴질랜드산은 아니에요
−이케다 도미코

〈초롱꽃〉

커다란 초롱이구나

– 오카다 야스코

다양한 종이에 그리기 & 아이디어 손그림 편지

실제로 손그림 편지를 그리는
영상은 여기 QR 코드에서

두루마리 종이에 그리기

- 초보자는 잘 번지지 않는 종이부터 시작합니다.
- 매끈한 지면 쪽에 그립니다.
- 50~60cm 정도의 길이가 그리기에 좋습니다.

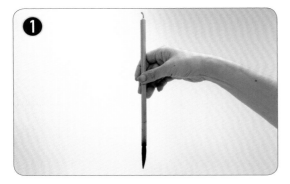

엽서 때보다 조금 아래쪽(2/3 정도의 위치)을 잡습니다.

항상 붓을 세우고 붓끝을 이용해 정성스럽게 선을 그리고 엽서를 그릴 때보다 조금 더 빨리 그려도 괜찮습니다.

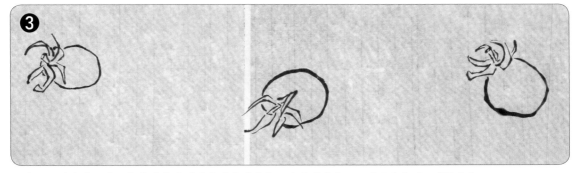

모티브를 어디에 그리느냐에 따라 분위기가 달라지지만 그것이 매력이므로 다양하게 시도해봅시다.

색칠하기

색을 칠하는 방법은 엽서와 동일하지만 엽서와 비교하면 종이가 얇으므로 물의 양에 주의를 기울입니다.

활자처럼 읽기 쉬운 글씨로 강조하고 싶은 말은 붓에 먹을 많이 묻히고

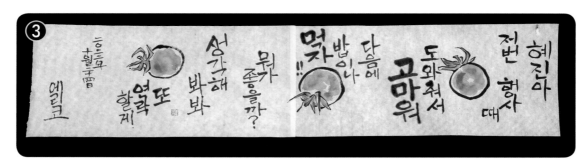

문장을 몇 개의 블록으로 나누어 그 문장과 다른 문장의 사이를 벌린다든지 글자 크기를 다르게 하면 변화가 생깁니다.

두루마리 종이 자르기
마지막 문장에서 2~3cm 떨어진 부분을 접은 다음 물기가 있는 붓으로 접은 부분을 적셔줍시다.

말려 있는 종이를 옆으로 당기면 쉽게 잘립니다.

█ 두루마리 종이 접는 방법

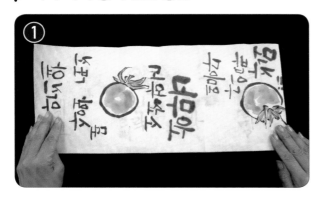

가로 방향으로 절반을 접고
다시 한 번 더 접어
봉투에 들어갈 수 있는 크기로 만듭니다.

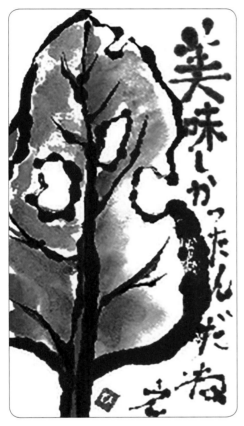

〈나뭇잎〉
정말 맛있었지?
-야마모토 유코

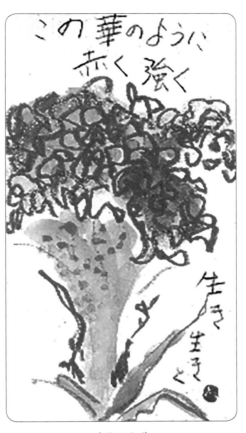

〈맨드라미〉
이 꽃처럼 붉게 강하게 싱그럽게

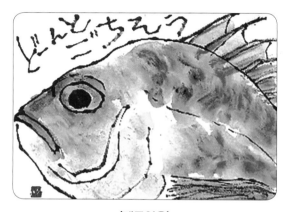

〈제목없음〉
짜잔, 맛있겠다
-야노 유미

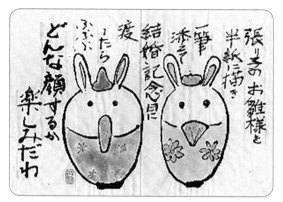

결혼 기념일에 남편에게 히나 인형을
그려줄 예정입니다만
어떤 표정을 지을지요.
-이와모토 아키코

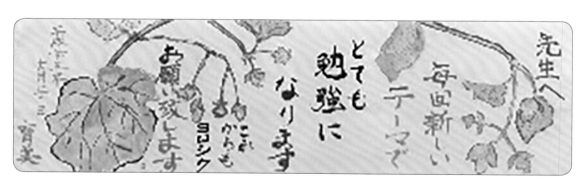

선생님께 매일 새로운 주제라 많이 배웁니다 앞으로도 잘 부탁드립니다
손그림 편지를 시작한 지 얼마 되지 않아 그린 한 장입니다.
선과 글자가 싱그러운 것이 초보자만이 그릴 수 있는 그림이라는 것이 솔직한 인상입니다.

바깥쪽

일본에서는
'정형 외 우편'이라고 하여
이러한 특별한 형태의
엽서도 보낼 수 있습니다.

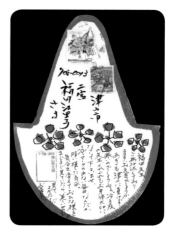

안쪽

〈꽃〉(봉투 뒷면)

일본에서는
받는 사람의 주소를
국내 우편 협약에 정해진
공간에 적으면
봉투에 그림을
그릴 수 있습니다.

〈마스크 인형〉

〈금붕어〉

아이디어 손그림 편지

— 신문 광고를 이용한 손그림 편지 —

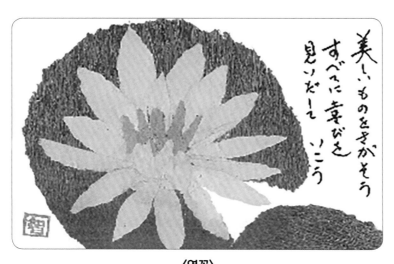

〈연꽃〉
아름다운 것을 찾습니다. 모든 것에 기쁨을 찾아봅시다
-모리 도모코

〈양〉
올해도 따뜻한 마음과 웃음이 가득한
해가 되면 좋겠습니다
-이케다 도미코

〈수국〉
비는 좋아하지만 너무 내리지 않았으면
-이케다 도미코

아이디어 손그림 편지

— 골판지를 이용한 손그림 편지 —

〈골판지 엽서〉

계속 열심히 노력할 거예요
-사사마 미치루

작은 반지에 편지를 써서 말은 뒤
왼쪽 골판지 엽서 한가운데에 붙였습니다.

〈감〉

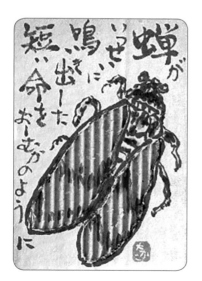

〈매미〉
매미가 힘껏 울었습니다. 짧은 삶을
아쉬워하는 듯이
-후쿠마 쇼조

〈피망〉
정신을 차리고 다시 한번
(잘되지 않아 몇 장이고 다시 그렸습니다.)
-이마모토 아키코

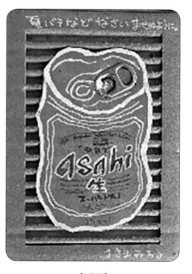

〈맥주〉
여름에 지치지 않기를
-사사마 미치루

아이디어 손그림 편지

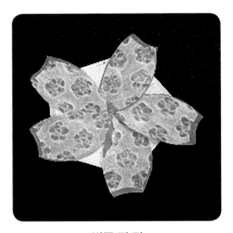

벚꽃 핀 것
반지를 오각형으로 잘라 벚꽃잎을 붙입니다.
그리고 편지를 씁니다.

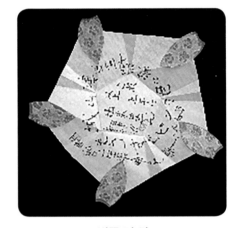

벚꽃 진 것
편지를 접어 봉투에 넣어 보냅니다.
열어볼 사람이 어떤 표정을 지을지 기대됩니다.
–다바타 세스코

〈부채〉
–후쿠마 에리코

〈부채〉
여름의 추억
–후쿠다 가쓰코

2011년 동일본 대지진 때는 무더운 피난소 생활을 돕기 위해
전국의 손그림 편지 애호가들이 직접 쓴 메시지를 넣은 부채를 재해지로 보냈습니다.

〈코스모스〉

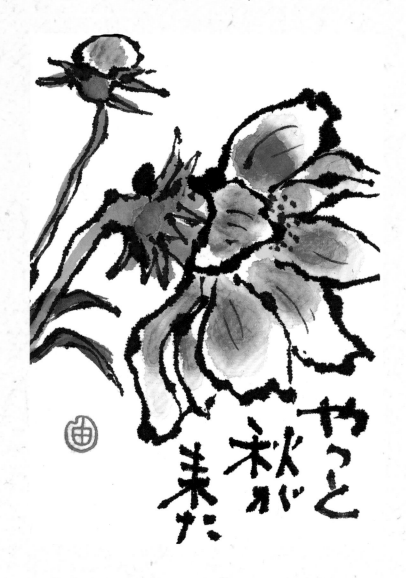

やっと
秋が
来た

드디어 가을이 왔다

-나카시마 유키코

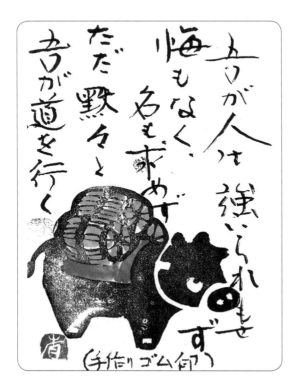

나의 인생은 강요도 없고 후회도 없었다
명예를 구하는 일도 없이 그저 담담히 내 길을 걸었다
(손으로 만든 고무 도장)

언제였는지 어디선가 보고
'아, 나를 얘기하는 듯한 말이구나.' 하고 생각했습니다.
저는 다른 사람과 경쟁하는 것을 좋아하지도 않고 그다지 다른 사람에게 예쁨을 받지도 않았으며
일할 때도 더 높은 자리에 올라가고 싶다고 생각하지 않으며
담담하게 제 인생을 걸어왔습니다.
인생 마지막 순간까지 위의 글처럼 살면 좋겠습니다.

–후쿠마 쇼조

아버지와 딸의 손그림 편지 교류

25년 전 정년 퇴직을 맞았
으나 취미가 없었던 아버지
에게 손그림 편지 도구를
보내드렸습니다. 이를 계기
로 아버지도 손그림 편지를
배우기 시작했습니다.
92세이신 지금도 교실에
다니고 있고 제가 사는 서울
에도 손그림 편지를 보내주
셨습니다.

아버지의 손그림 편지

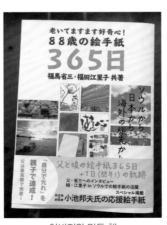

아버지와 만든 책

손그림 편지 전시전

 2020년 일본에테가미협회의 365일 매일 손그림 편지를 보내는 기획에 둘이서 참가했고 완주!!
이를 기념하여 책을 출판했습니다.

97

할아버지로부터 증손주에게

― 손그림 편지에 마음을 담아 ―

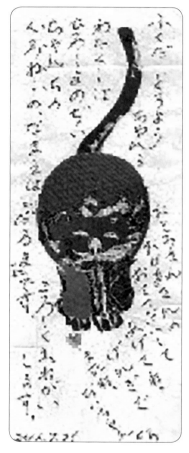

〈고양이〉

후쿠마 도요에게
나는 히로시마의 할아버지 집에서 사는
검은 고양이로 이름은 '달마'라고 해. 잘 부탁해.
아빠, 엄마를 잘 도와드리렴. 건강하고 또 연락할게.
(할아버지로부터)

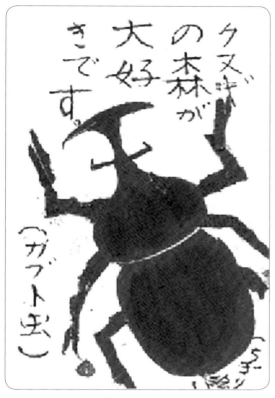

〈장수풍뎅이〉
상수리나무숲을 좋아합니다

〈동양화〉
꼭 놀러오세요
-후쿠마 도요

손그림 편지는
머리와 많은 도구를 써야 하는 만큼
건강하게 오래 사는 데에 특효약입니다.

2002년

2014년

2002년부터
20년간 매년 만들어
가족과 지인에게
보낸 달력입니다.
받은 사람들이
기뻐하는 것을 보며
내년에는
어떤 식으로 만들지
생각하는 것이
즐거웠습니다.
92세가 되는
2023년 캘린더는
역시 완성되었습니다.

2017년

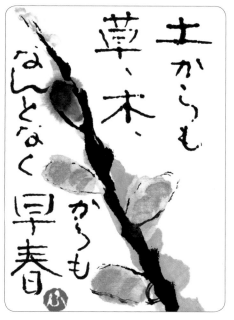

〈갯버들〉
흙에서도 초목에서도
왠지 모르지만 이른 봄내음
(2015년 3월 5일)

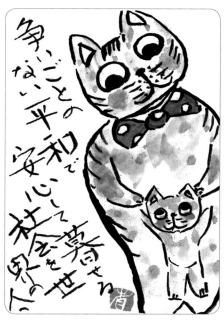

〈고양이〉
싸우지 않고 평화롭게 안심하고 살 수 있는
사회를 전 세계 사람들에게
(2015년 6월 15일)

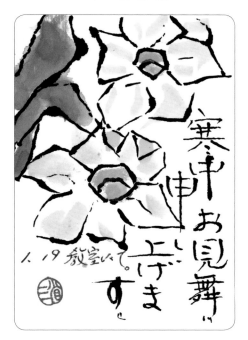

〈수선화〉
날씨가 많이 춥습니다만 건강은 어떠신지요
1월 9일 교실에서
(2015년 1월 21일)

"건강하니?", "항상 고맙구나.",
"몸조심 하고"
"남편에게 안부 전해주길"…
등의 말을 손그림 편지에
적어주시는 아버지

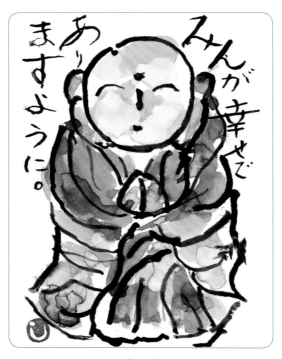

〈지장〉

모두의 웃는 얼굴이 기쁜 올해 첫 교실
(2018년 1월 17일)

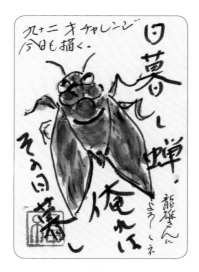

〈매미〉

짧은 생을 열심히 사는 매미
나 또한 매일을 매미처럼 살아야지
92세의 도전, 오늘도 열심히
남편에게 안부 전해다오
(2022년 9월 22일)

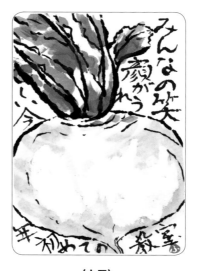

〈순무〉

모두가 행복한 삶을 살길
(2022년 3월 31일)

〈코스모스〉

ぐんと背のび

활짝 펴는 기지개

−야마모토 유코

잊을 수 없는 제자의 손그림 편지

— 사카테 겐이치 씨 —

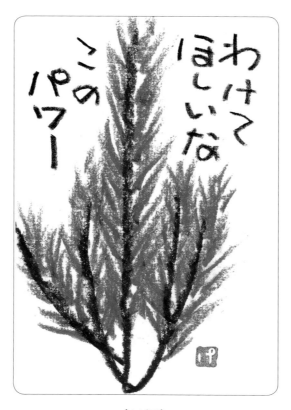

〈소나무〉
나눠주면 좋으련만, 그 힘을
(2016년 2월 5일, 마지막 손그림 편지)

선생님 죄송합니다. 편지를 쓸 수 없게 되었다고 알리는 편지를
몇 번이고 보내려 했습니다만 오늘에야 보내게 되었습니다.
1월 4일 피를 토하고 현재 입원 치료 중입니다.
제가 걸린 병은 엄청난 강적으로 시험했던 치료 4코스 모두 패배하고 말았습니다.
현재 다음 코스로 가고 있습니다만 어떻게 될지는….

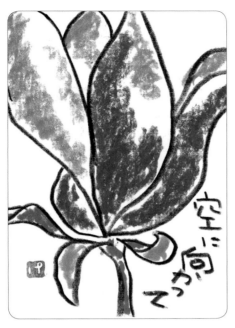

〈목련〉
하늘을 향해
나쁜 예감이 적중했고 투병 생활을 하게 되었습니다.
유감스럽지만 교실은 어려울 것 같습니다.
(2015년 4월 26일)

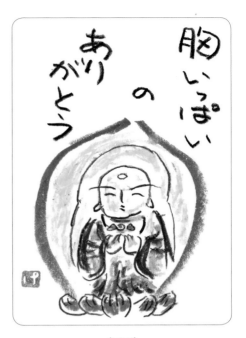

〈지장〉
가슴 가득 감사드립니다
(2015년 5월 24일)

병원에 갈 때마다
힘들고 괴롭습니다.
부작용도 심합니다.
때로는 마음이 찢어질 것
같습니다.

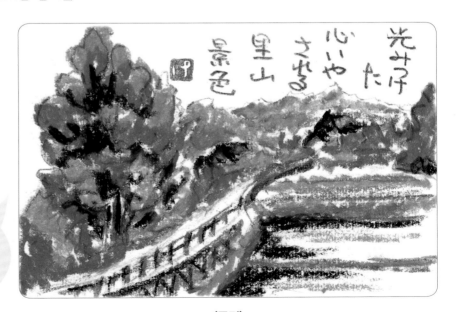

〈풍경〉
빛을 찾았다. 마음이 평온해지는 마을 뒷산
(2015년 7월 6일)

치료 효과를 그다지 기대할 수 없는
병인 만큼 가장 효과가 있는 것은
'긍정적인 사고'.
오늘의 빛은 무엇이었을까?
선생님에게 엽서를 쓴 일이려나.

〈고양이〉
하하하 웃으면 행복
(2015년 8월 8일)

부작용으로
양쪽 다리가 아프고
가슴이 아파 움직일
수 없습니다.
목소리도 나오지 않아
완전히 기분이 가라앉
았습니다.
제가 좋아하는
'大丈夫'라는 말은
한국어로 '괜찮아'
인가요?
외워두겠습니다.

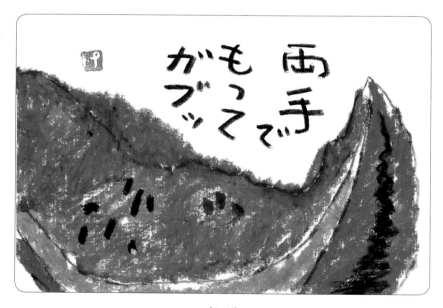

〈수박〉
양손으로 들고 얌얌

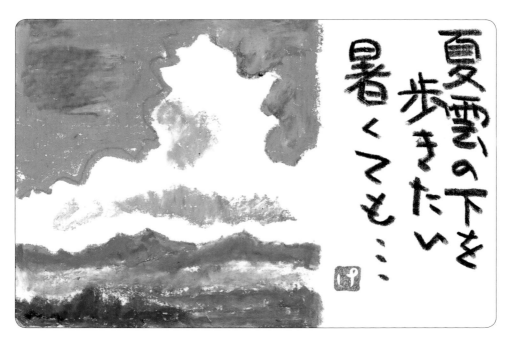

〈여름 하늘〉
여름 하늘 아래를 걷고 싶다 덥다 하여도…
(2015년 8월 28일)

밖에 나갈 일이 적은 저에게
꽃 그림은 정말로 감사합니다.
격려해주는 분이 있다는 사실이
기쁘기 그지없습니다.

병의 악화로 다시
입원하게 되었기에
당분간 손그림 편지는
어렵겠습니다.

〈지장〉
괜찮아 괜찮아
(2015년 9월 24일)

食欲
不振
（私）
の
お助けマン

〈키위〉
식욕 부진(나)의 도우미
(2015년 10월 10일)

부작용과의 싸움 때문에
마음속에 작은 여유도
가지기 어렵습니다.

住に地産の桃
に住む
幸せ

〈복숭아〉
복숭아 산지에 사는 행복
(2015년 9월 29일)

〈경치〉
이 경치가 자그마한 위로
(2015년 10월 15일)

'이젠 틀린 건가' 하고 생각한
순간 머리에 떠오른 것은
'감사하다'라는 글자였습니다.
먹이 번지는 정도가
무척이나 예쁩니다.
앞으로도 많은 지도
부탁드리겠습니다.

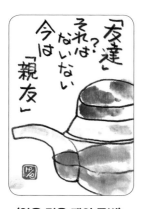

〈약을 먹을 때의 물병〉
친구? 천만에요
지금은 절친입니다
(2015년 10월 16일)

선생님의 손그림 편지를 보러
간호사님들이 찾아오는 까닭에
즐거운 대화를 나눌 수 있었고
힘이 납니다.

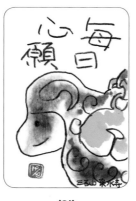

〈양〉
매일매일 기도드립니다
(2015년 10월 26일)

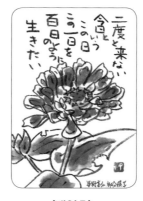

〈백일초〉
두 번 다시 오지 않을 오늘
이라는 날을 이 하루를 백
일처럼 살고 싶습니다
(2015년 11월 12일,
호시노 도미히로의 말)

〈백일초(뒷면)〉
(2015년 1월 14일)

이 무렵이 되면 글씨도
어지러워지고 병이 악화
된 것을 알 수 있습니다.

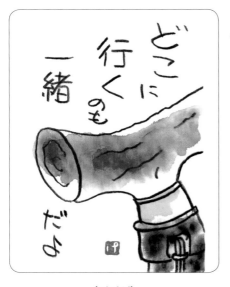

손가락 끝이 너무 저려 붓을 사용할 수 없다.
어색하게 연필로 그려보지만 이래서야
완성도는 너무나도 뻔하다.
그렇지만 '어떻게든 내 마음을 전하고 싶다'
그런 강한 감정으로?? 그려봅니다.
'손그림 편지의 목적은 무엇일까?'
지금 내가 낼 수 있는 모든 힘을 사용해
'마음을 전한다' 그것으로 충분한 것 아닐까?
그렇게 스스로 납득하고 있는 요즘입니다.
인생의 최종 도착지가 보이는 지금
무척이나 좋은 체험을 하고 있습니다.
보물이 계속 늘어나고 있습니다.
행복도 계속 늘어나고 있습니다.
꿈(무척 작지만)도 계속 늘어나고 있습니다.

〈지팡이〉
어디를 가든 함께
(2015년 10월 31일)

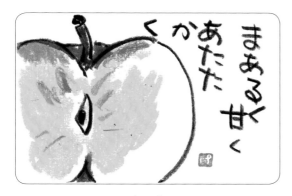

〈사과〉
둥글게 달콤하게 따뜻하게
(2015년 12월 15일)

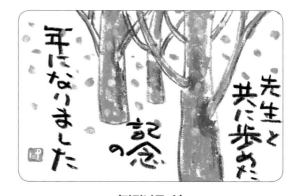

〈자작나무 숲〉
선생님과 함께 걸은 것만으로 기념할 만한 해가 되었습니다
(2015년 12월 29일)

자택에 돌아왔습니다.
내년 달력을 교실의 동료가 보내주었습니다.
새로운 해도 이 달력을 보며 열심히 살아야겠습니다.

몸이 버틸지 버티지 못할지 알 수 없는 저에게
꿈이라든가 목표라든가는 금구입니다만 단 한 가지
꼭 하고 싶다고 생각하는 것, 그것은 선생님에게
손그림 편지를 보내는 일입니다. 잘 부탁드립니다.

겐이치 씨에게

그로부터 7년이 지났습니다만, 겐이치 씨와 손그림 편지를 주고 받던 날들은 제게 있어서 무엇보다도 소중한 인생의 추억이 되었습니다. '그리면 남는다!' 이 편지들은 제가 잠시 맡아두도록 하겠습니다. 그리고 언젠가 겐이치 씨의 가족분들에게 돌려드리도록 하겠습니다. 아버지, 할아버지가 살아 있었던 증거인 만큼 가족에게는 보물일 테니까요.

〈지우개도장〉

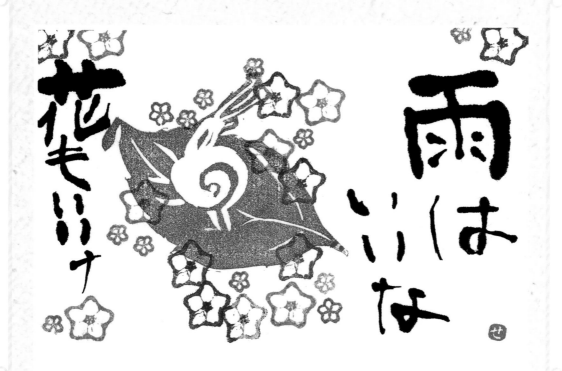

비는 좋아, 꽃도 좋아(지우개 도장을 사용)

-다바타 세쓰코

ERIKO의 손그림 편지 갤러리

(1)

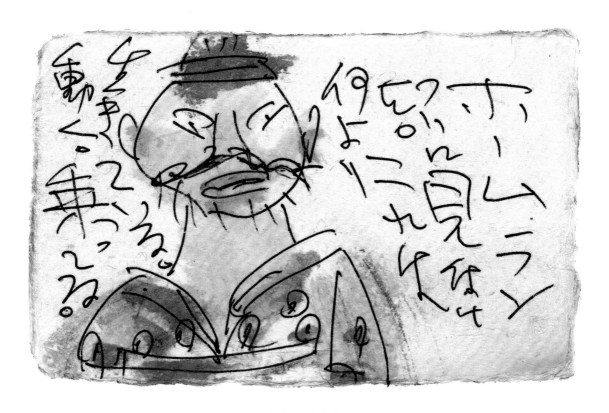

홈런, 드디어 발견
어떤 것보다도 살아 있는 움직임
(고이케 선생님으로부터 받은 격려 엽서)
-고이케 구니오

깨달음의 동반자이자 화관을 장식하는 꼭두각시 인형을
처음 제주도 본태 박물관에서 보고 충격을 받았습니다.
나무 인형이라고 하면 일본에서는 웃는 얼굴의 '고케시'입니다만
이 꼭두각시 인형의 풍부한 표정은 마치 이웃에 사는 사람 같은 느낌이었고…
1년 이상 푹 빠져 따라 그렸습니다.

설마 20년 뒤 한국에서
이런 매력적인 인형과 만나게
될 줄은… 계속해서
다행이었네요.

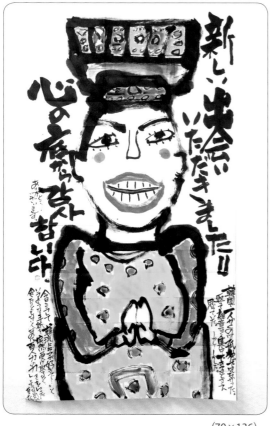

(70×136)

새로운 만남이 있었습니다
진심으로 감사드립니다

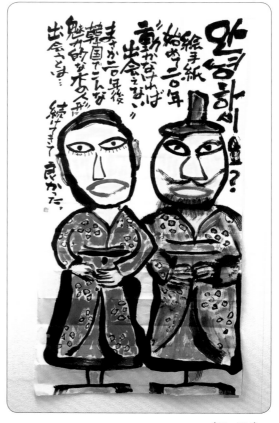

(70×136)

안녕하세요, 손그림 편지를 시작한 지 20년
움직이지 않으면 만남도 없습니다

어째서 어째서 어째서 어째서 물구나무서기?
누가 설명 좀 해줬으면

당신!! 그런 작은 일로 고민하지 말아요

네에? 이 사람도 저 사람도 암…
암이라는 병 어떻게 안 되나요

저세상으로 가는 여행 도중에는
여흥도 필요하겠지

어머나 깜짝이야
(TV에서 들은 유행어. 기분이 좋지 않을 때
혼자 중얼거려보니 웃음이 나올 것
같았습니다.)

민예 운동

'이름 없는 장인의 손에서 태어난' 일상의 생활 도구 중에는 미술품에도 지지 않을 아름다움이 있다고 주장했던 야나기 무네요시.
조선의 공예품을 사랑한 야나기 씨는 도자기와 가구, 민화 등 많은 물품을 일본에 소개했습니다.
일본에테가미협회에서 발행한 월간지에도 가끔 조선 공예품의 매력을 소개했습니다.

엥? 그렇게나?
(표정이 풍부한 인형을 그릴 때는 뭔가 더 있어야 하지 않을까
고민했던 나날)

한국에서 아버지를 그리워하다
(뒷모습 사진을 보고 있으니
문득 아버지가 떠올랐습니다.)

메르스 감염 확대
(2015년 6월 7일)

붓의 선은 무한
(수천 가닥의 털과 먹의 입자가 만나
다른 필기 용구에는 없는 매력이
만들어집니다.)

무얼 쓰든 글자가 살아 있으면 '서(書)'다
(일본의 서도가 이노우에 유이치의 말)

아파!! 귀를 잡지 마!!
(그림을 그리는데 그런 소리가 들렸습니다.)

웃어요, 웃어줘요
지금은 무리

엉? 예습하지 말라고요?
처음으로 그런 말을 선생님께 들었다
(한국어 교실에서).

긍정적이지 못한 날도 있고 웃지 못하는 날도 있습니다.
그림으로 마음 어디엔가 담아두지 않을래요?

ERIKO의 손그림 편지 갤러리 (2)

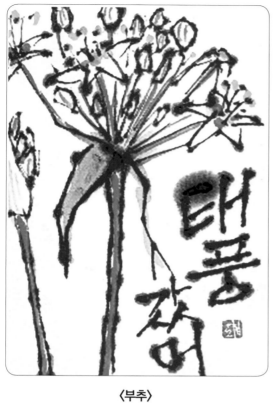

〈부추〉

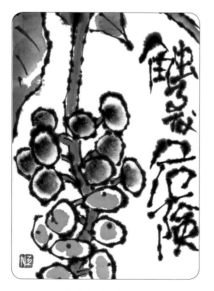

갈(喝)!!
(금강역사상 모사)

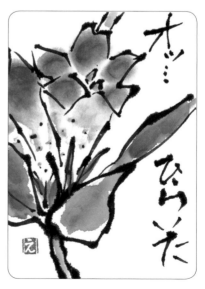

만지지 말 것, 위험
(어릴 때 이 열매 즙을 옷에 묻혀서
돌아갔다가 혼난 기억이 있음)

앗, 열렸다

아아, 큰일이네…
(흰 국화로 보일지? 그림을 잘 못 그리는 까닭에
선 하나에 마음을 담습니다.)

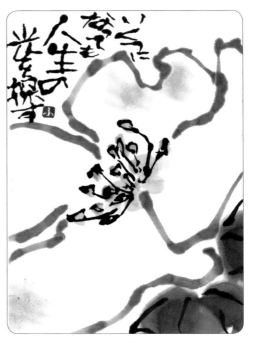

아무리 나이를 먹어도
인생의 빛을 찾는 거야

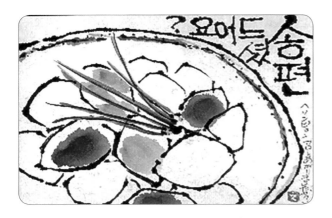

가방에 클립으로 달다(키홀더)

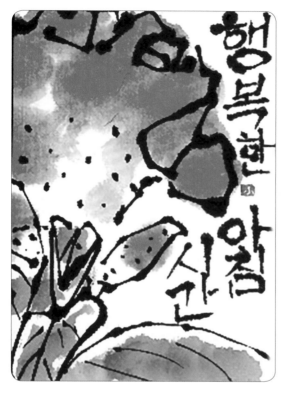

〈행복한 아침 시간〉

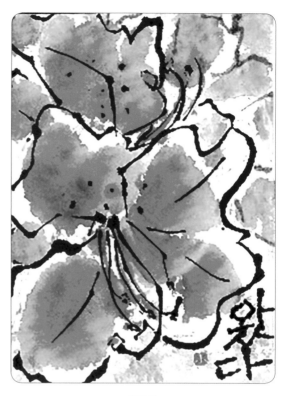

〈철쭉〉

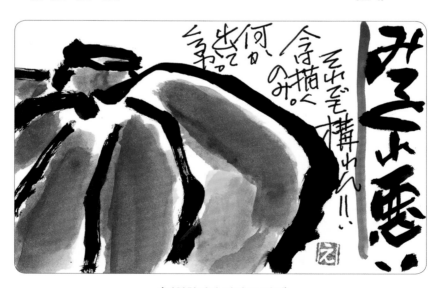

〈미안하지만 이것 좀 봐줘〉

그래도 상관없어!! 지금은 오로지 그릴 뿐. 뭔가 작품이 나오려나?

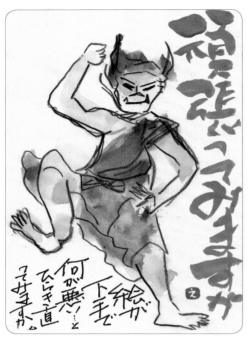

노력은 해보겠지만
그림 못 그리는 게 뭐?! 하고 반대로
역정을 내보겠습니다.

유행하는 머리 모양

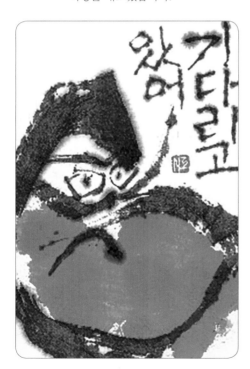

〈달마〉

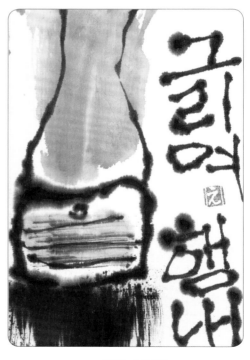

정말 개운해!!
(아침 요가를 30분, 오늘도 하루 종일 나답게 살기)

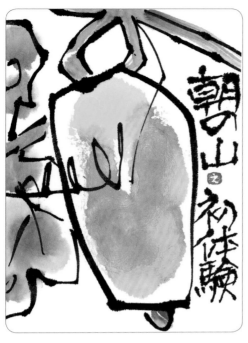

〈아침 산 첫 체험〉
아침 산, 첫 체험
(수강생의 권유로 근처 산을 올랐습니다.
하루를 시작하는 기분이 달랐습니다.)

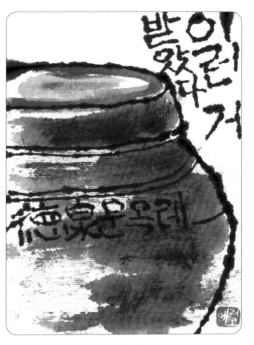

〈고추장〉

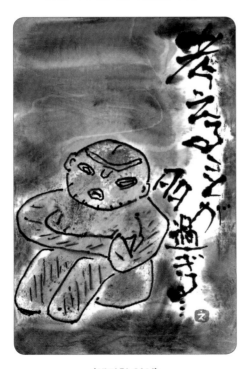

〈생각할 일이〉
생각할 일이 너무 많아
(토우 묘사)

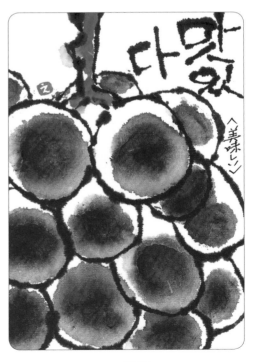

〈포도〉

일상생활에서 느낀 것을 손그림 편지에 그려 올리고 있습니다.
꼭 한번 살펴봐주세요!!

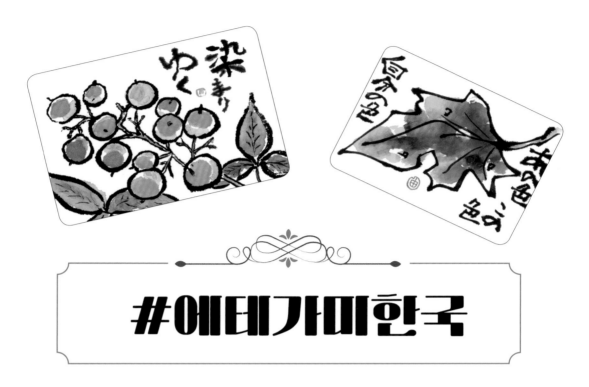

#에테가미한국

이 책을 보고 손그림 편지를 그린다면 꼭 인스타에 올려주세요.

손그림 편지 도구를 구입하는 방법

— 일본에서 가져온 것들입니다! —

안료

110년의 역사를 자랑하는 교토에 있는 일본화 재료 가게인 '기치조'에서 특별히 배합한 오리지널 세트(자주 사용하는 색깔만 모음)로, 여기에서밖에 구할 수 없는 18색과 12색 세트입니다.

청묵

안료와의 궁합이 좋은 푸른 색 계열의 먹입니다.

손그림 편지 용구

선을 긋는 붓

색을 칠하는 붓

〈화선지 엽서〉

꼭 **화선지 엽서**를 사용해주세요.
화선지 엽서는 붓과 먹이 만드는 **선의 매력**을 최대한 살려줍니다.

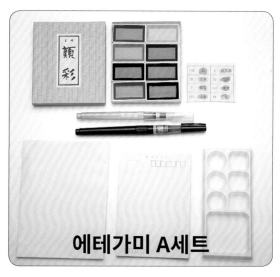

에테가미 A세트

〈A 세트〉
브러시펜과 오리지널 8색 안채를 세트로 구성한
바로 시작할 수 있는 초간단 세트

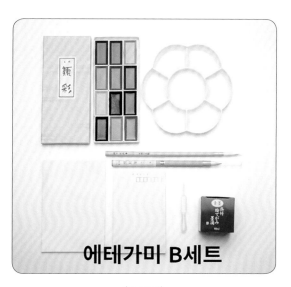

에테가미 B세트

〈B 세트〉
오리지널 12색 안채와 먹물 세트로 구성한 부담 없는 세트

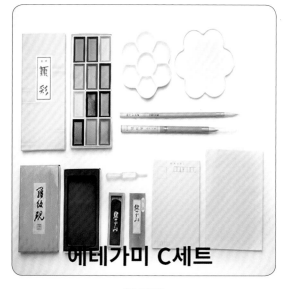

에테가미 C세트

〈C 세트〉
오리지널 12색 안채, 붓, 먹, 벼루 등
기본적 상품이 구성되어 있는 세트

손그림 편지 도구는
이곳에서 구입 가능합니다.

마음을 전하는 손그림 편지
에테가미

2023년 4월 28일 1판 1쇄 발행

저　자	후쿠마 에리코
발 행 인	유재옥
본 부 장	조병권
편집1팀	김준균 김혜연
편집2팀	정영길 조찬희 박치우 정지원
편집3팀	오준영 이해빈
편집4팀	전태영 박소연
디 자 인	이가민
라 이 츠	김정미 맹미영 이윤서
디 지 털	박상섭 김지연
발 행 처	(주)소미미디어
발행등록	제2015-000008호
주　소	서울시 마포구 토정로 222, 403호(신수동, 한국출판콘텐츠센터)
제 작 처	코리아피앤피
영　업	박종욱
마 케 팅	한민지 최원석 박수진 최정연
물　류	허석용 백철기
전　화	편집부 (070)4164-3960, (070)4253-9250 기획실 (02)567-3388
판매 및 마케팅	(070)4165-6888, Fax (02)322-7665
I S B N	979-11-384-3576-5 (03650)